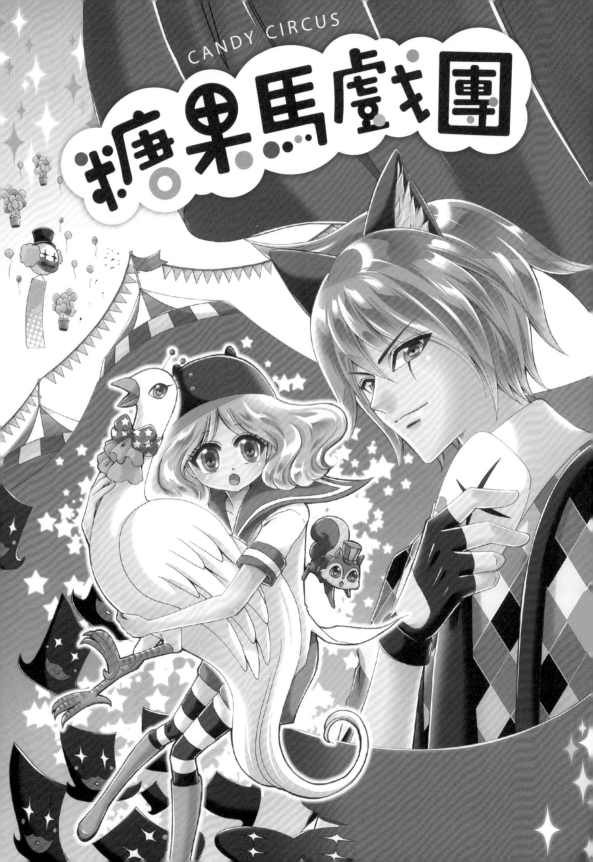

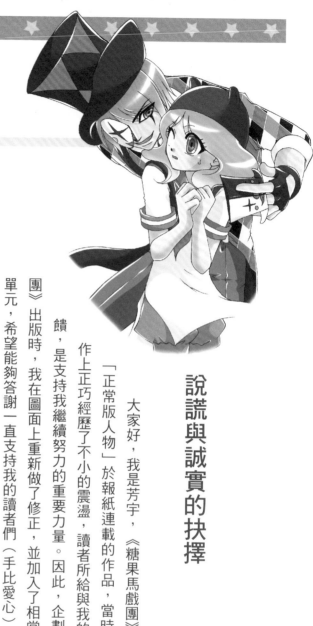

說謊與誠實的抉擇

大家好，我是芳宇，《糖果馬戲團》是我首次以「正常版人物」於報紙連載的作品，當時在生活及工作上正巧經歷了不小的震盪，讀者所給與我的許多溫暖回饋，是支持我繼續努力的重要力量。因此，企劃《糖果馬戲團》出版時，我在圖面上重新做了修正，並加入了相當多新繪製的單元，希望能夠答謝一直支持我的讀者們（手比愛心）。

《糖果馬戲團》是以探討「誠實」為主的故事，但它並非僅是歌頌「誠實」，而是希望能引發大家思考：究竟哪些狀況必須誠實？選擇「誠實」或「說謊」所要面對的好與壞，進而對自己的每個選擇負責。

「說謊」在初期是輕鬆的，就像糖果一樣甜美，能避免掉尷尬的場面、暫時不用負責任……但是每撒一個謊，就必須用另一個謊來圓，到最後沒有任何事物是真實的！而且，當謊言被戳破時，局

面通常已經無法挽回，所必須承擔的，甚至比選擇「誠實」還要更多！

因而，「糖果馬戲團」以糖果誘惑孩子，但只有說謊的孩子才會受到懲罰而變成動物。最後變回人類的解藥，與糖果的甜相反，非常的苦澀，可是唯有面對那些苦澀的真實，才能擁有作為人類的資格。

世界上沒有絕對的善，也沒有絕對的惡，看似魔王的馬戲團團長，最後看來，他的計畫也並非出於惡意。皮諾丘之所以為馬戲團中唯一的半人半獸，也是因為團長理解小澄受家庭環境逼迫，才走向說謊的無奈。此外，皮諾丘的存在，也間接保護了變成動物的孩子，這也是團長在懲罰說謊的孩子背後，所隱藏的寬容與溫柔吧。

最後，歡迎大家來我的粉專玩（招手），期待收到你們的回饋和留言喲！

FB粉專：https://www.facebook.com/primrose2814/

人物介紹

皮諾丘
半人半獸。糖果馬戲團團長的心腹。

小球
爸爸是獸醫。一直認為媽媽是被自己說謊害死的,因此非常痛恨說謊。

查克
跟皮諾丘交情不錯,會跟小球解釋狀況。

安迪
對皮諾丘拿小球沒辦法覺得很有趣。

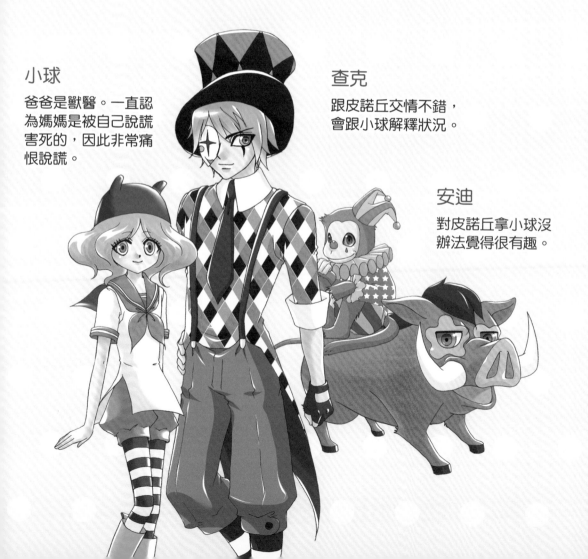

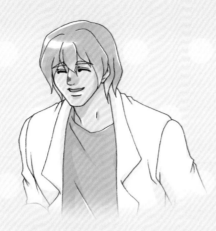

團長

神祕的科學家及訓獸師。
糖果馬戲團的創立者。

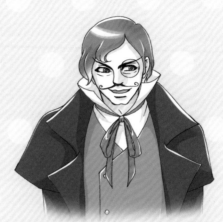

查爾斯醫生

查爾斯動物醫院的院長。小球
的爸爸。很疼愛小球。

安雅

小球的好友。有天
突然失蹤了。

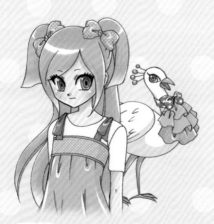

麗莎

小球的同學。愛說謊而且
老是嘲笑小球，跟安雅一
樣突然失蹤。

目錄

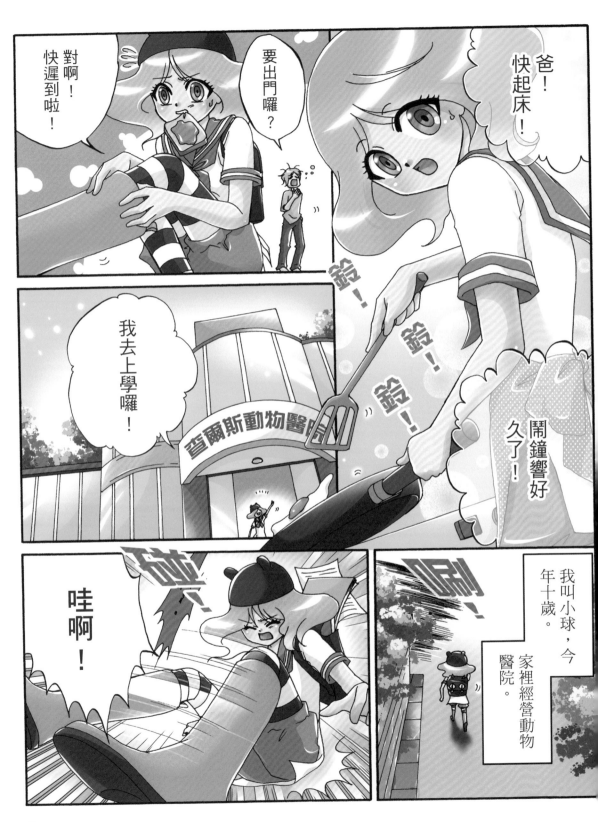

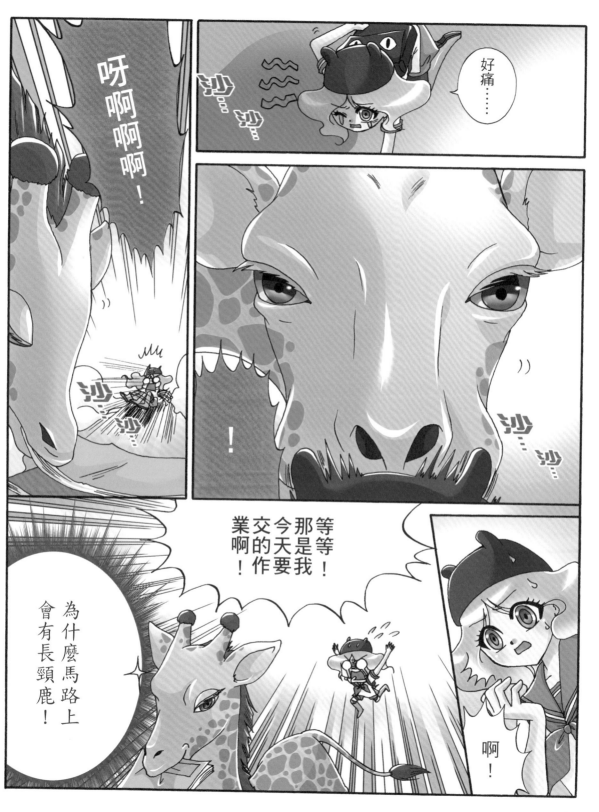

8

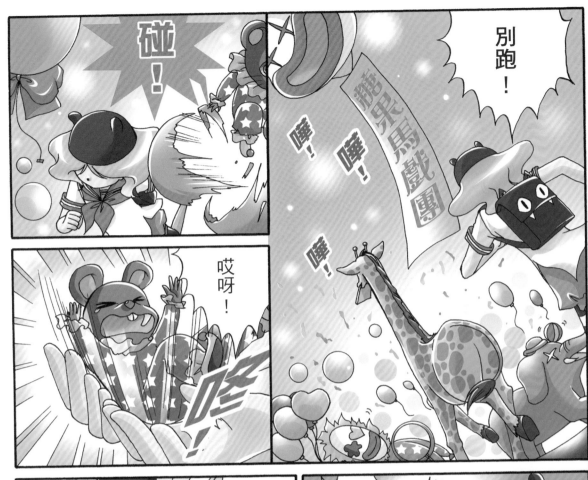

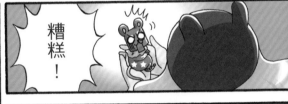

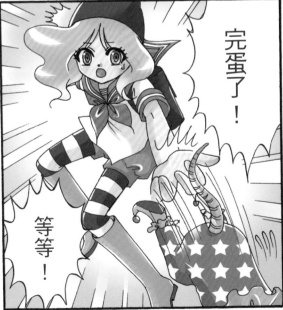

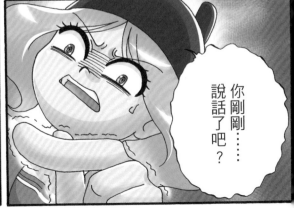

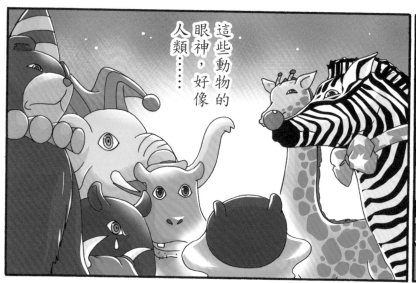

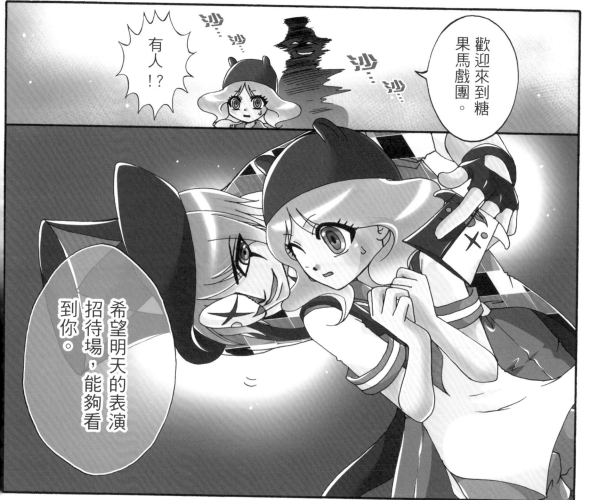

10

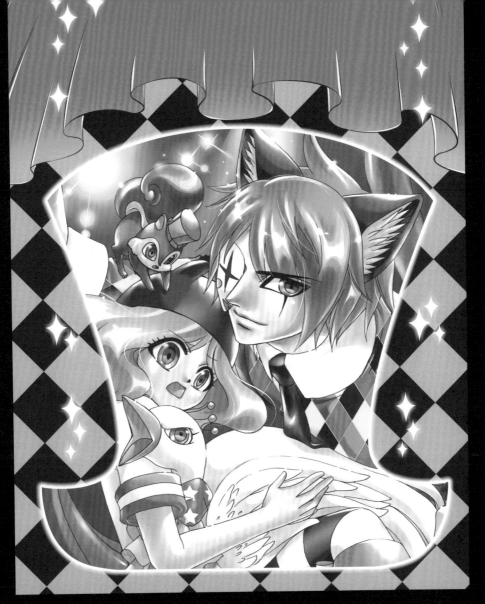

Chapter 1

神祕的馬戲團少年

又帶迷路的小男孩到警察局。

接著

為了讓賣麵包的老奶奶早點回家休息，因此花了些時間幫忙賣麵包。

就是這樣我才會遲到的，如果為此受懲罰我也沒有怨言。

本班班花——麗莎。

又在說謊了！

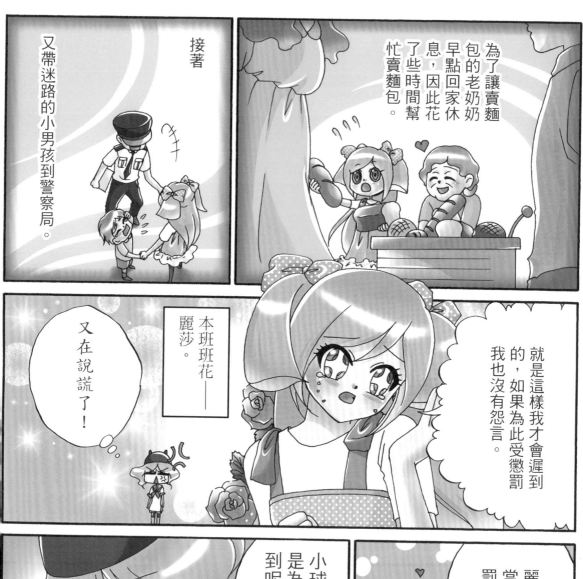

麗莎真善良，當然不必受罰囉！

小球，你又是是為什麼遲到呢？

昨天太晚睡了，早上爬不起來！

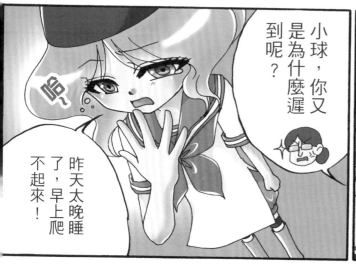

12

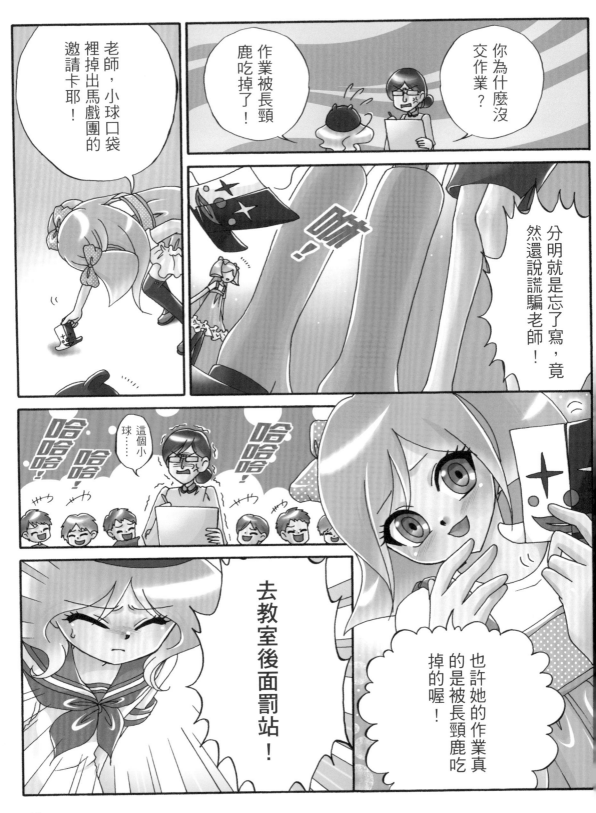

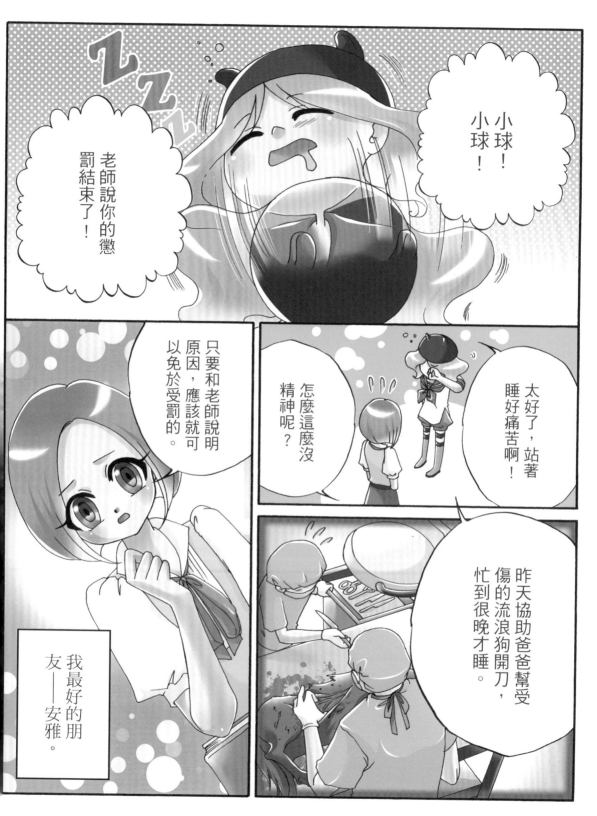

14

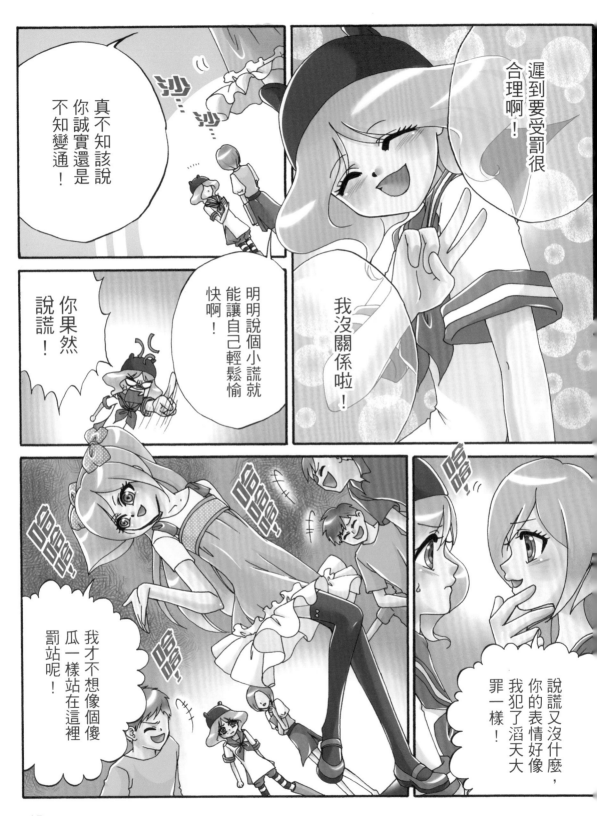

又不是我想看的！是因為……

啊！

少裝了！你還不是因為看馬戲團遊行才遲到的！

糖果馬戲團耶！

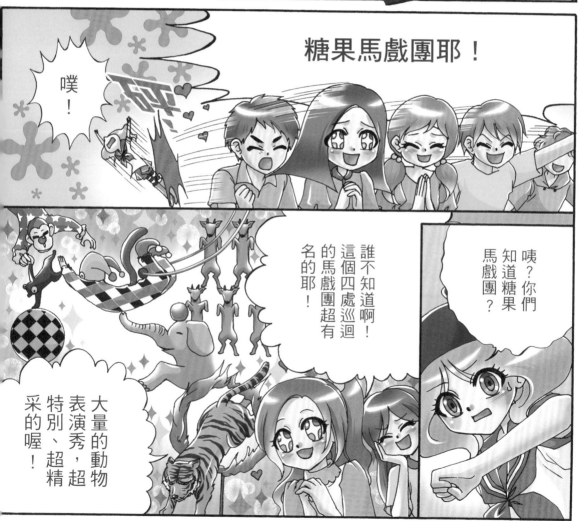

噗！

咦？你們知道糖果馬戲團？

誰不知道啊！這個四處巡迴的馬戲團超有名的耶！

大量的動物表演秀，特別、超精采的喔！

17

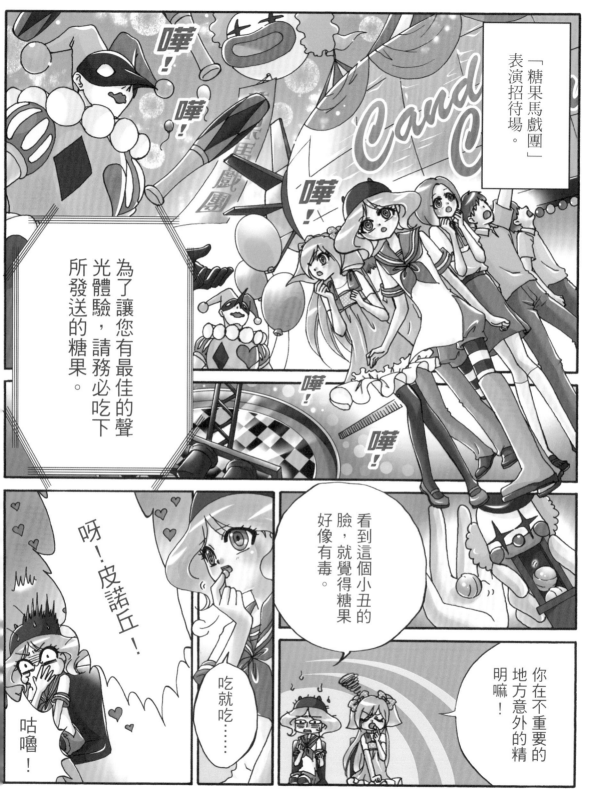

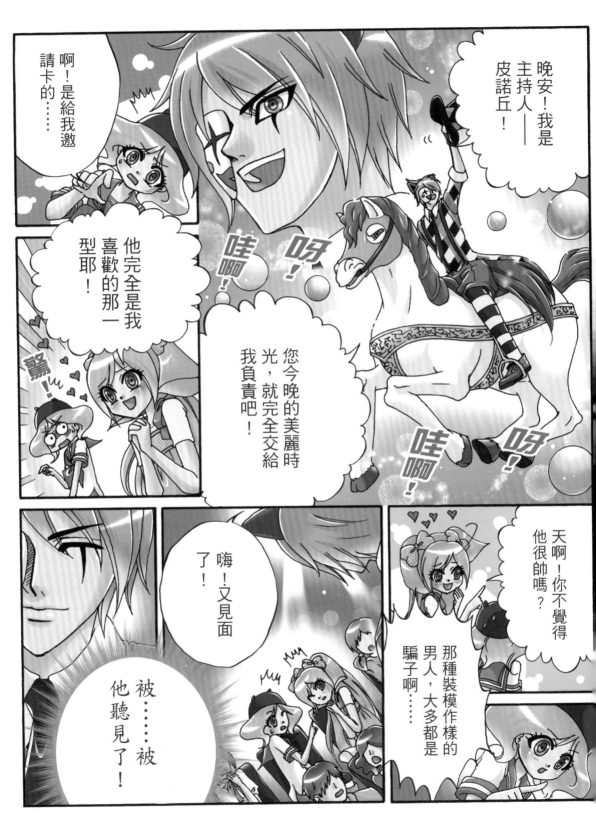

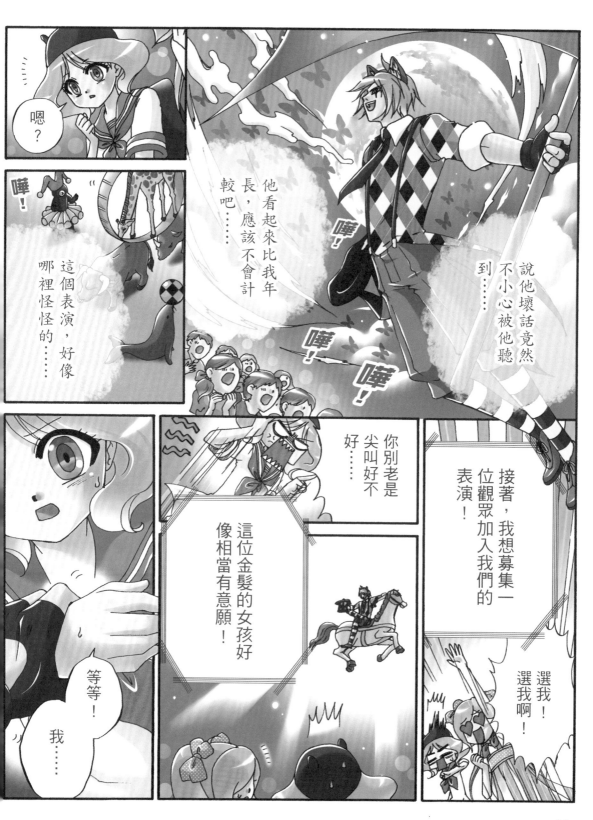

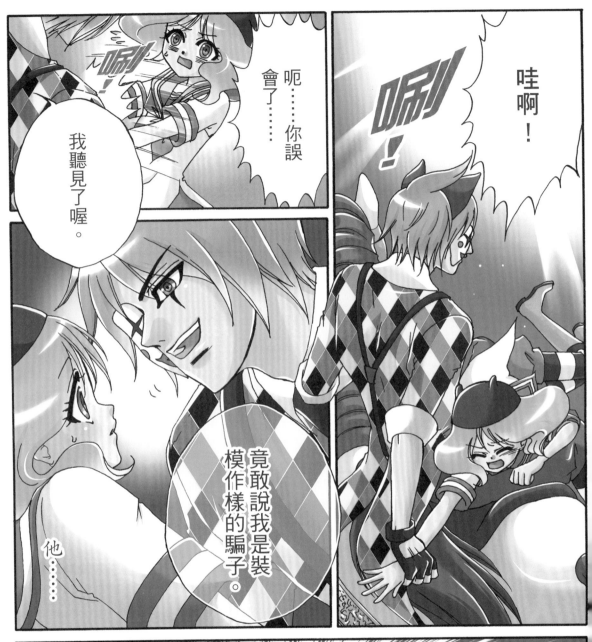

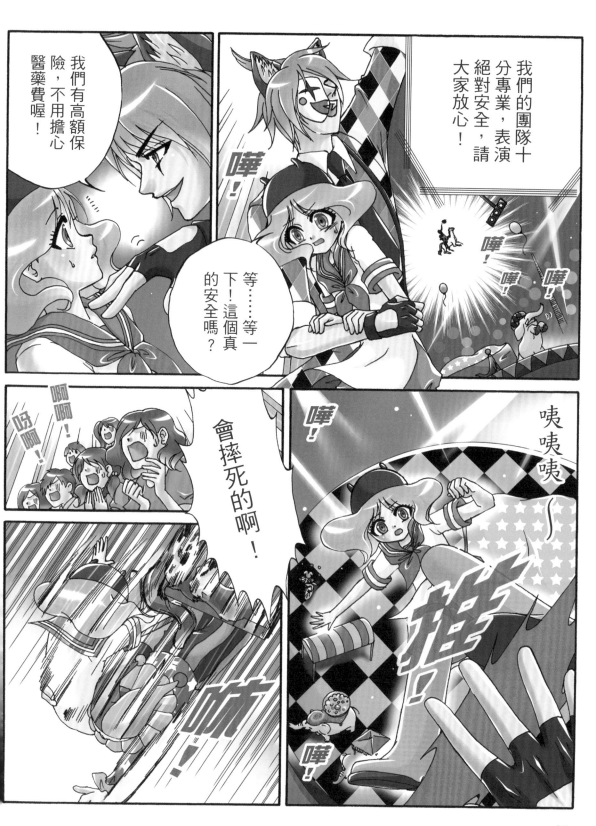

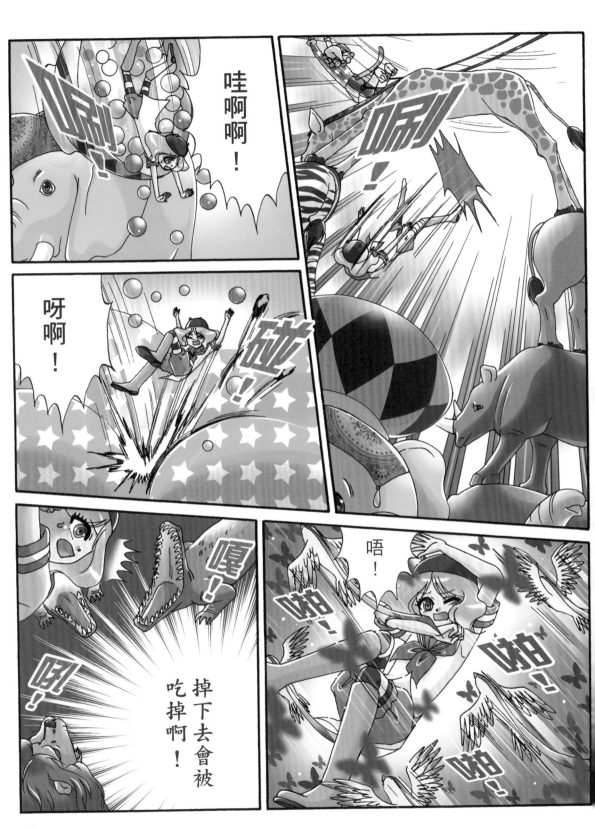

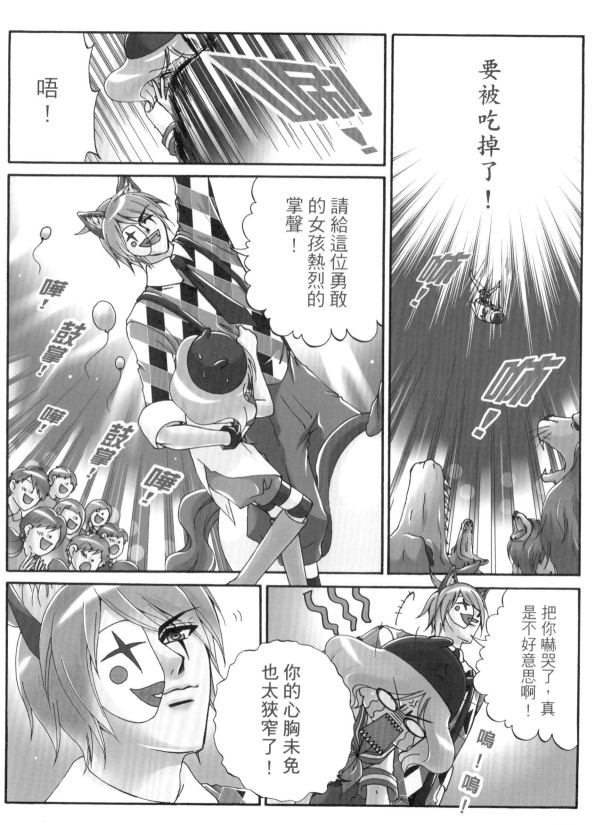

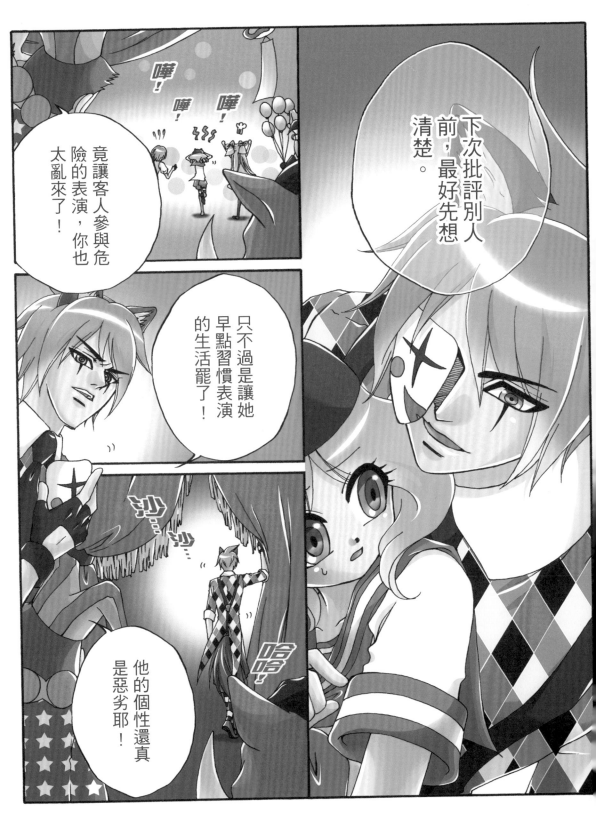

馬戲團與動物秀

　　菲利普 · 艾特雷馬戲團（Philip Astley School）是史上有記載的第一個馬戲團，於 1769 年在英國倫敦創立。此後，為了吸引觀眾的目光，動物秀也漸漸融入馬戲團表演中，甚至成為主要賣點。

　　馬戲團中的動物，很多都是自小就被迫離開父母。為了使牠們聽話，馴獸師會用各種脅迫、打罵、虐待的方式訓練牠們，讓牠們只知服從、不敢反抗。

　　近年來，動保意識抬頭，人類開始正視馬戲團的動物虐待問題，輿論的壓力致使曾為世界三大馬戲團之一、以動物表演為賣點的——玲玲馬戲團，在 2016 年宣布停止最著名的表演——大象秀，並於 2017 年 5 月正式熄燈，結束了這個已有 146 年歷史的馬戲團。

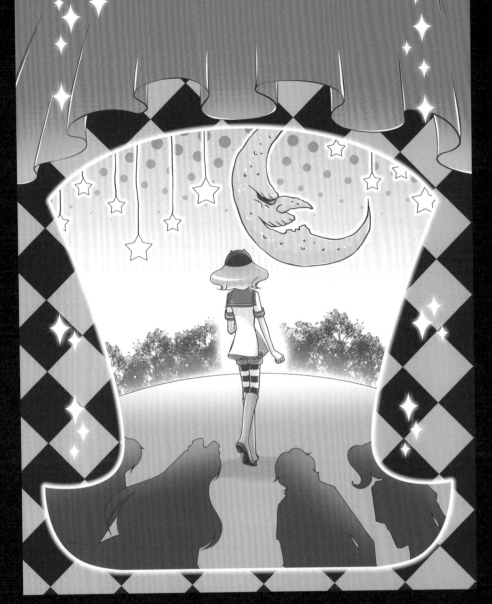

Chapter 2

失蹤的孩子們

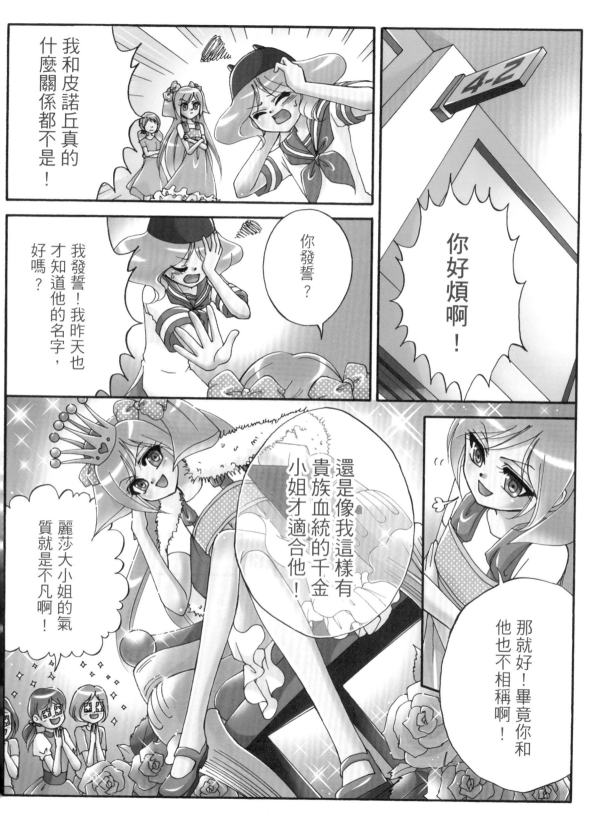

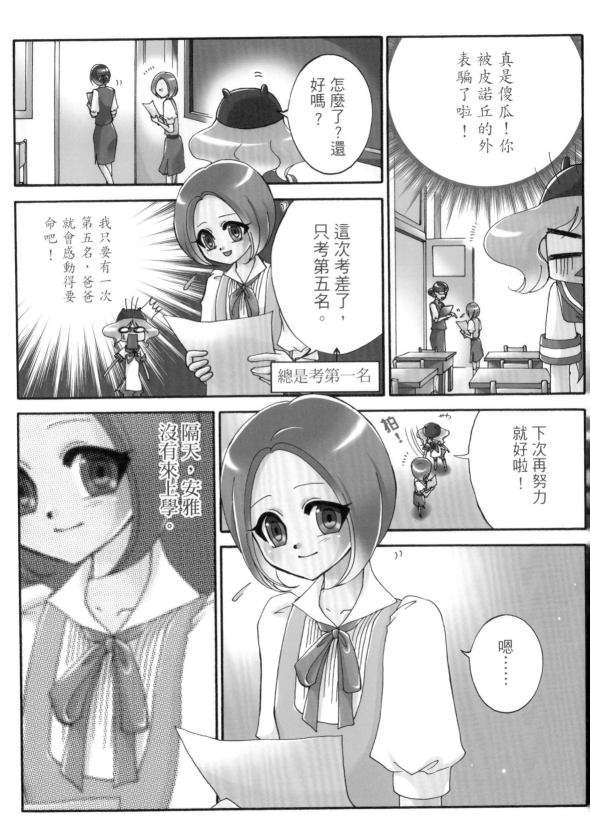

真是傻瓜！你被皮諾丘的外表騙了啦！

怎麼了？還好嗎？

這次考差了，只考第五名。

總是考第一名

我只要有一次第五名，爸爸就會感動得要命吧！

下次再努力就好啦！

拍！

嗯⋯⋯

隔天，安雅沒有來上學。

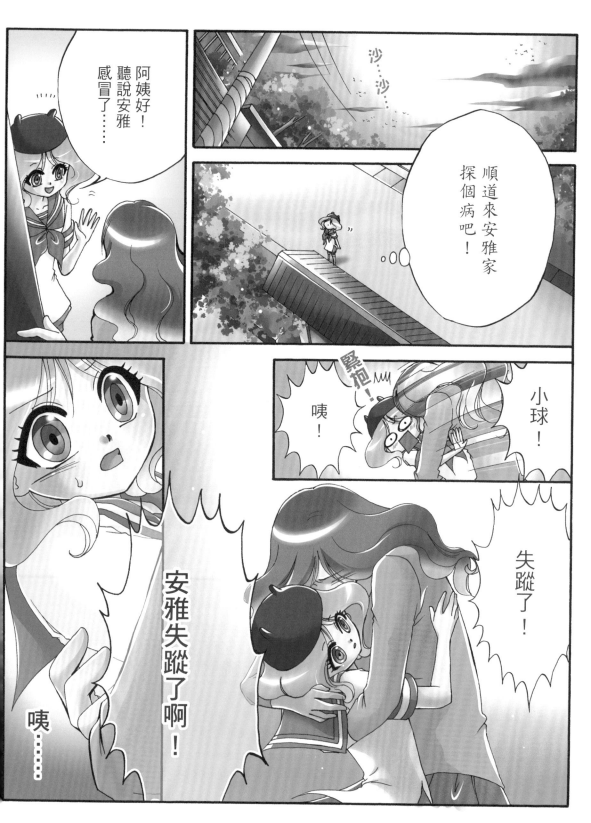

30

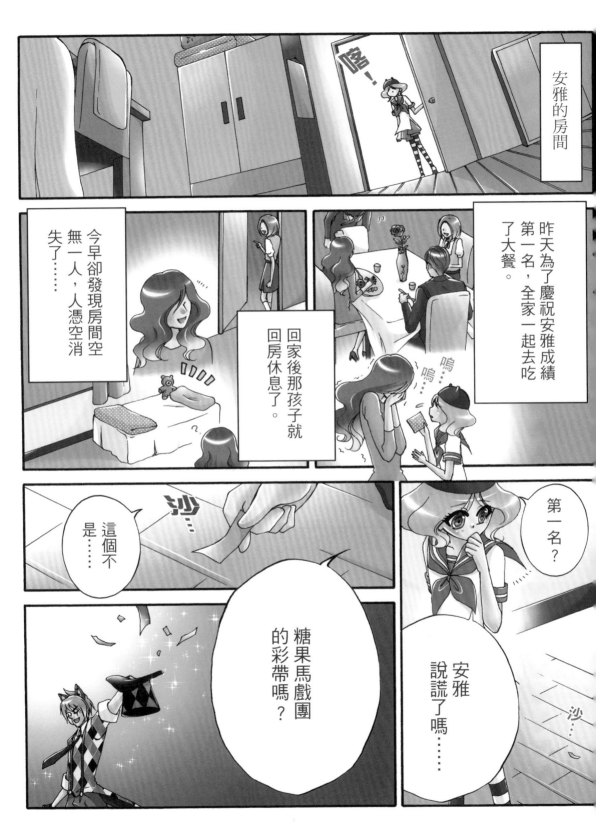

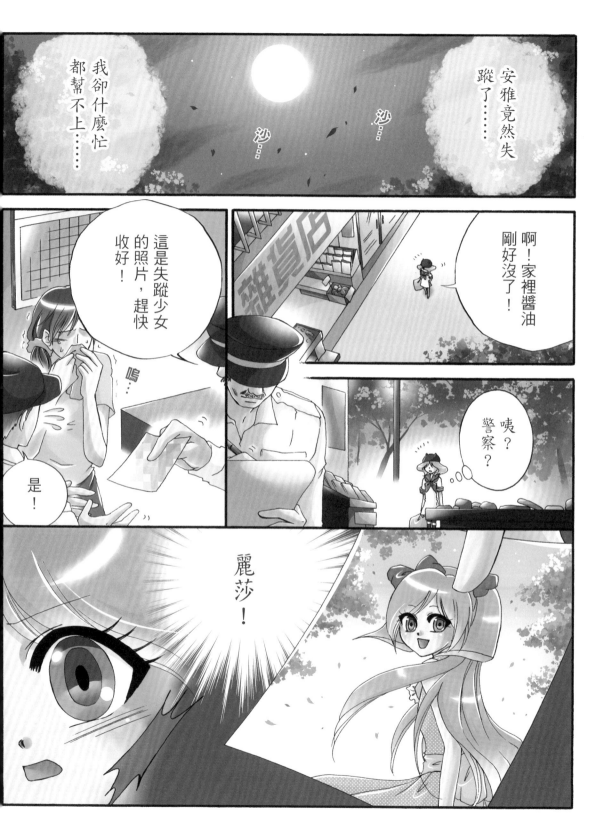

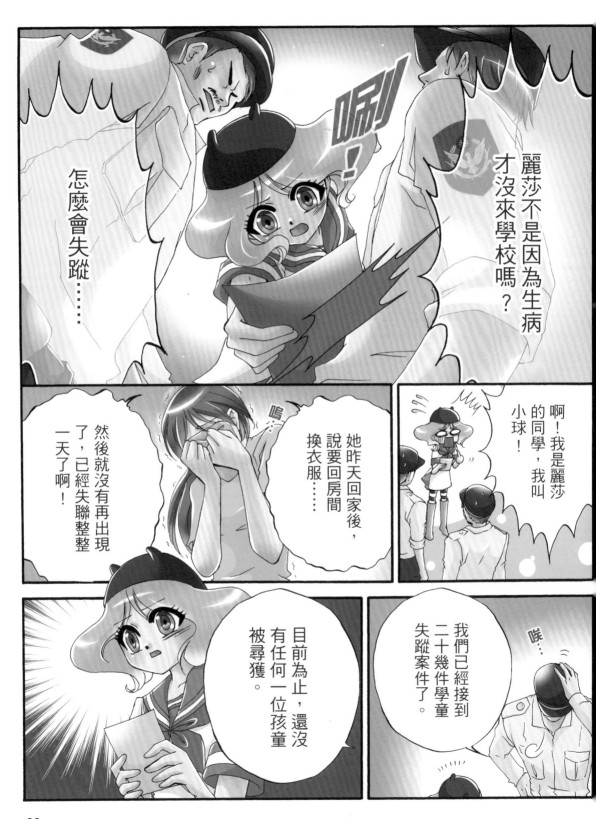

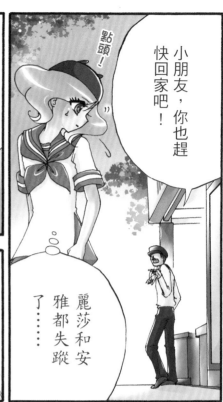

小朋友，你也趕快回家吧！

點頭！

麗莎和安雅都失蹤了……

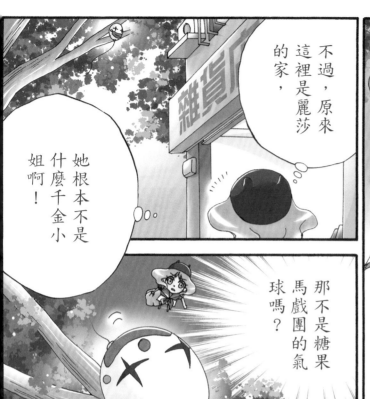

不過，原來這裡是麗莎的家，

她根本不是什麼千金小姐啊！

那不是糖果馬戲團的氣球嗎？

為什麼麗莎和安雅家都有糖果馬戲團的東西？

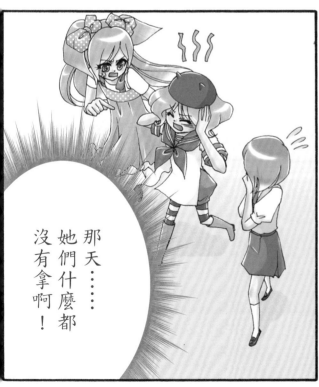

那天……她們什麼都沒有拿啊！

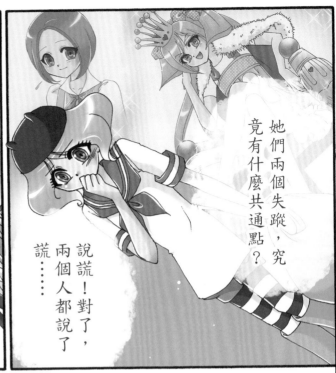

那種裝模作樣的男人，大多都是騙子啊……

她們兩個失蹤，究竟有什麼共通點？

說謊！對了，兩個人都說了謊……

等我發現時……我已經在前往糖果馬戲團的路上了……

我總覺得這一切和那裡有關！

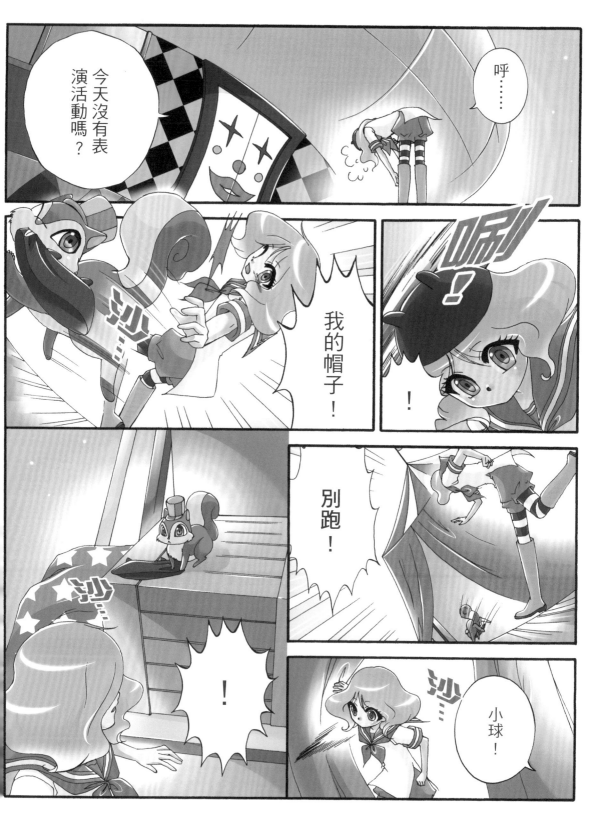

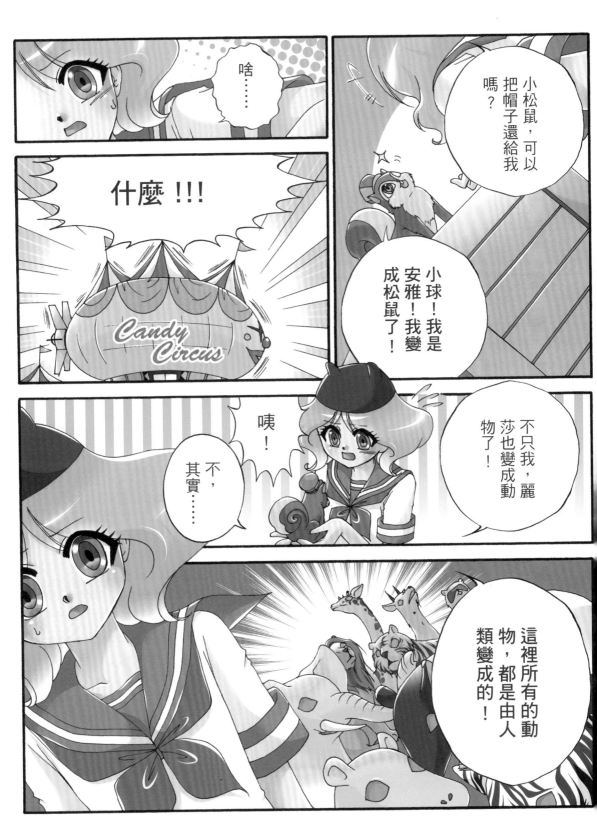

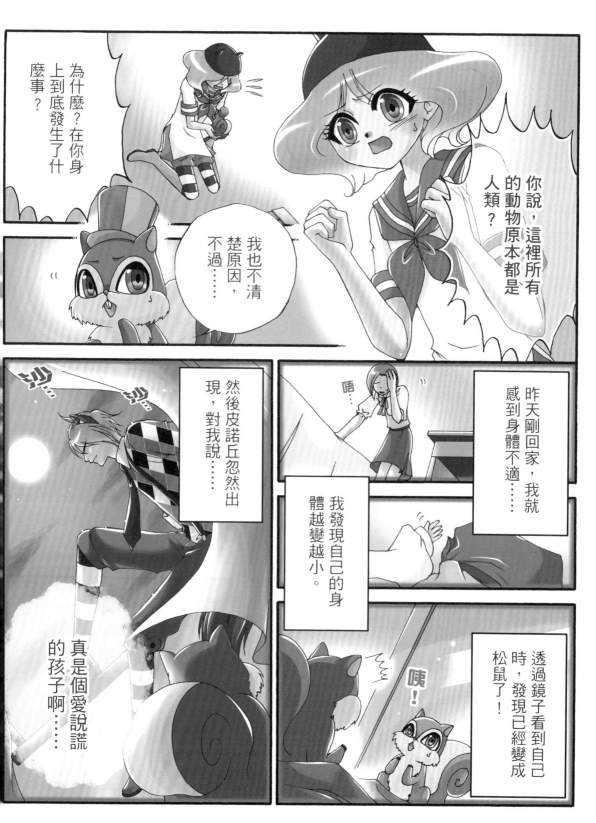

為什麼？在你身上到底發生了什麼事？

你說，這裡所有的動物原本都是人類？

我也不清楚原因，不過……

昨天剛回家，我就感到身體不適……

我發現自己的身體越變越小。

然後皮諾丘忽然出現，對我說……

真是個愛說謊的孩子啊……

透過鏡子看到自己時，發現已經變成松鼠了！

唔…

咦！

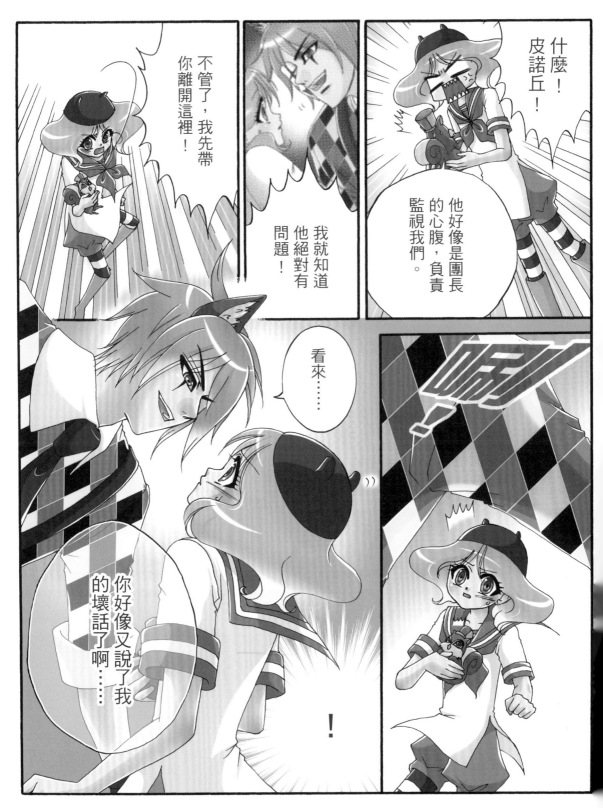

你知道自己是怎樣的人嗎？

你了解自己嗎？認識自己嗎？下面有十種動物，請選出你最喜歡的前三種，並幫牠們做排名，可以幫助你認識自己喔。

我最喜歡的動物	我最喜歡的動物排名		
猴子	□第一名	□第二名	□第三名
馬	□第一名	□第二名	□第三名
熊	□第一名	□第二名	□第三名
狗	□第一名	□第二名	□第三名
羊	□第一名	□第二名	□第三名
獅子	□第一名	□第二名	□第三名
松鼠	□第一名	□第二名	□第三名
貓	□第一名	□第二名	□第三名
兔子	□第一名	□第二名	□第三名
企鵝	□第一名	□第二名	□第三名

◎ 超想認識自己對嗎？別急，翻開 P.54，你就能知道啦！

Chapter 3

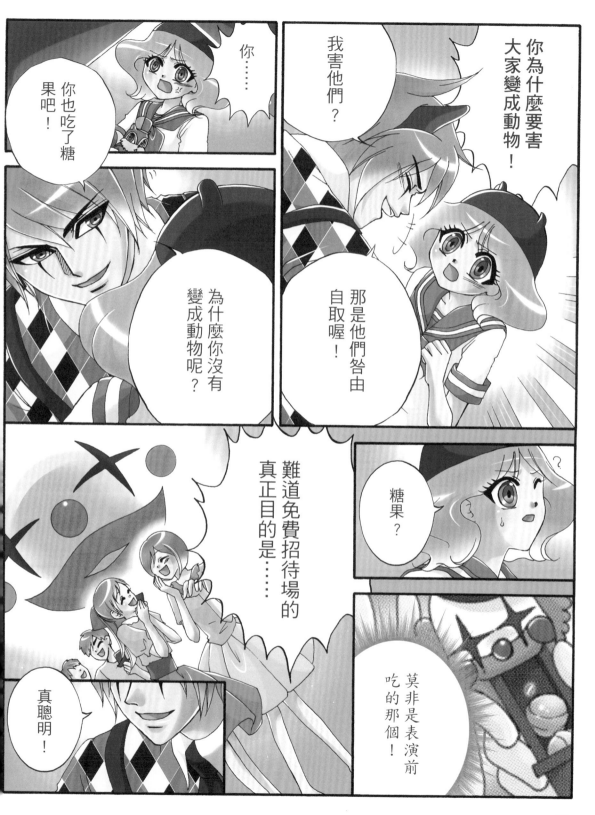

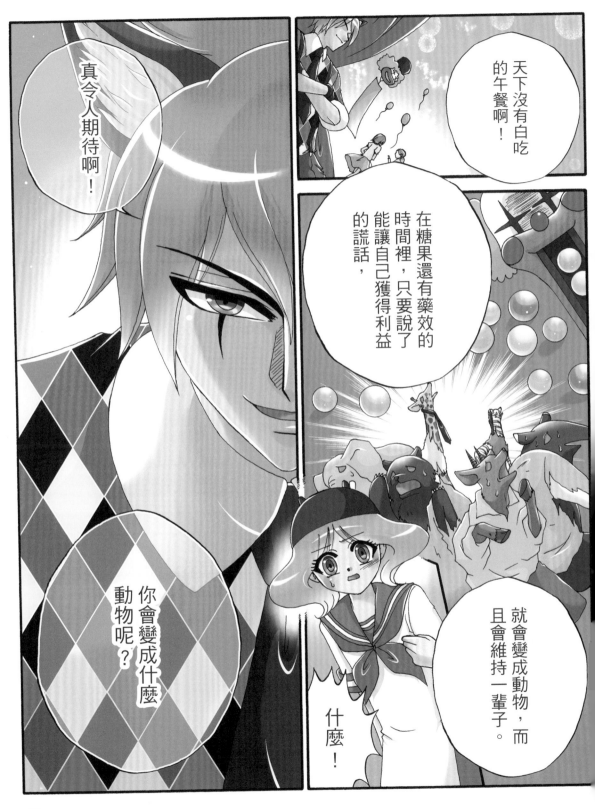

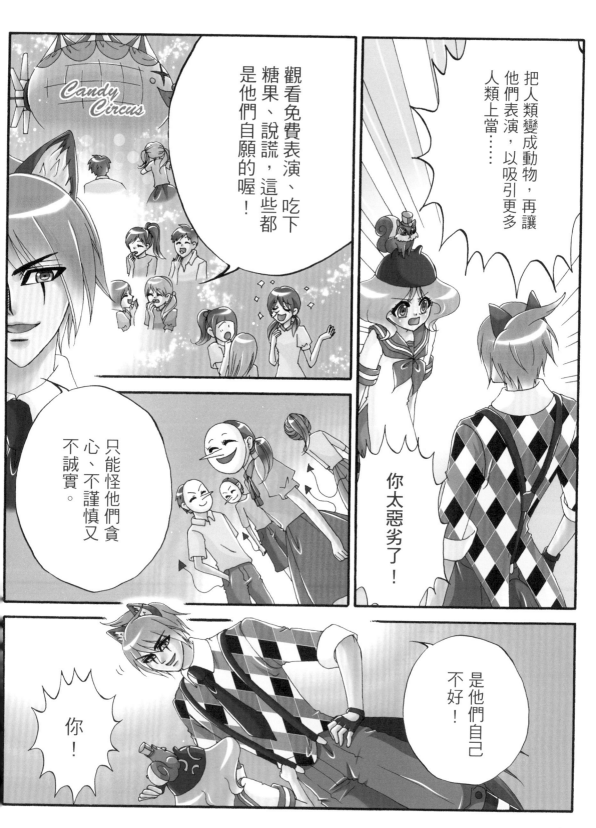

44

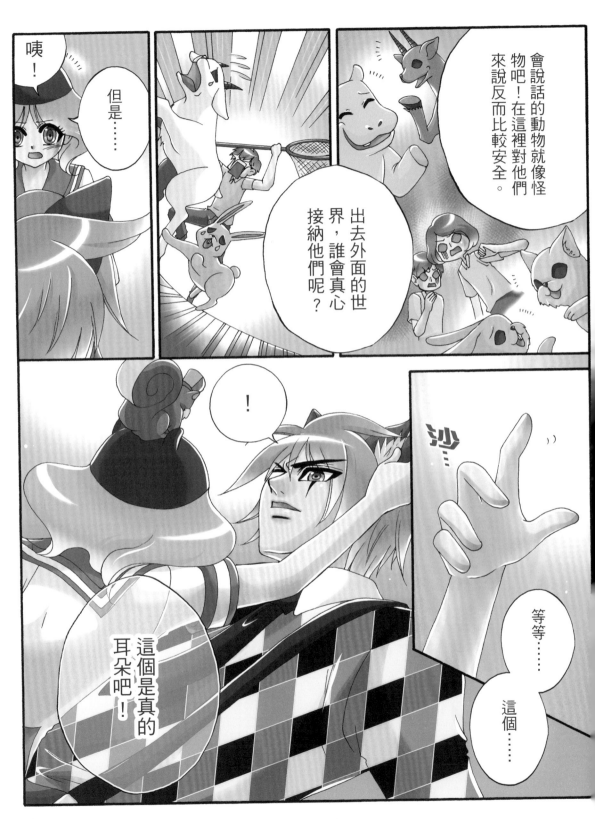

跟你沒關係吧！

啪！

你也變成動物了嗎？

呵！

你還有位名叫麗莎的朋友吧！

如果我執意如此呢？

他的從容不見了……

總之，你別想帶走這裡任何一隻動物！

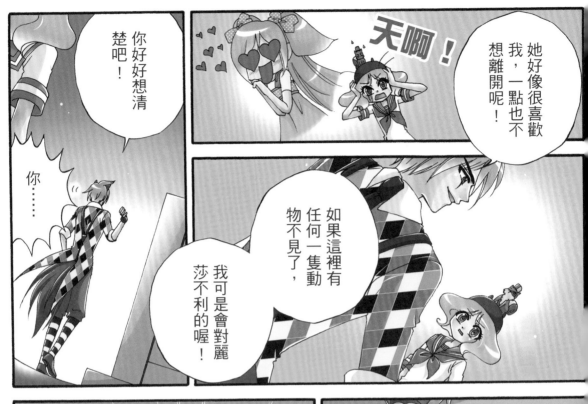

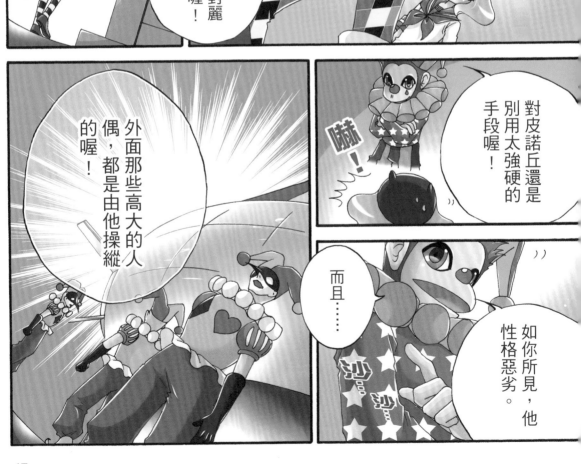

喂，你……

對了！我只要用那個袋子把麗莎強行帶走就好了啊！

哈哈！皮諾丘這次遇到對手囉！

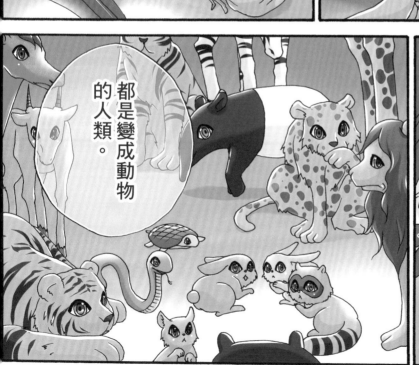

都是變成動物的人類。

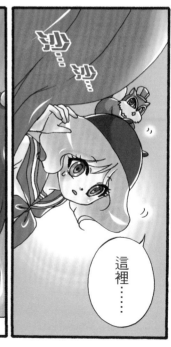

沙……沙……

這裡……

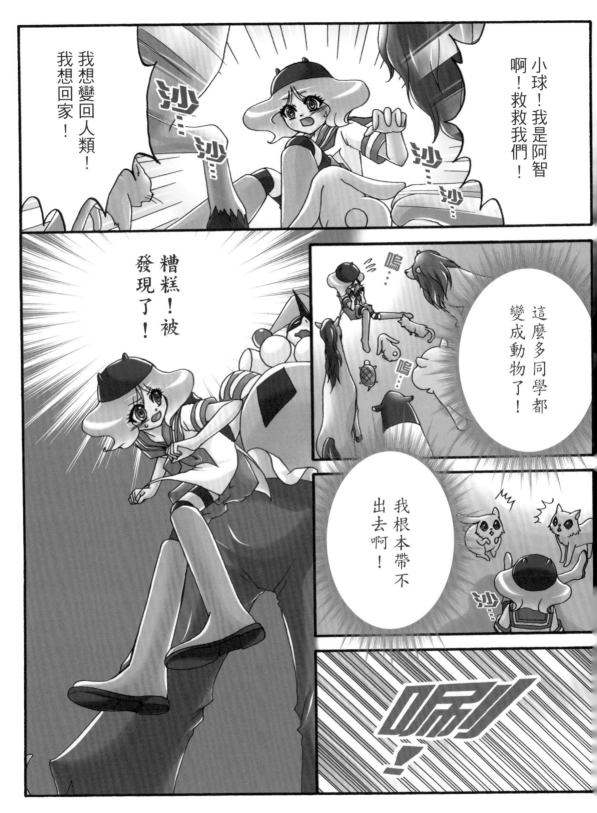

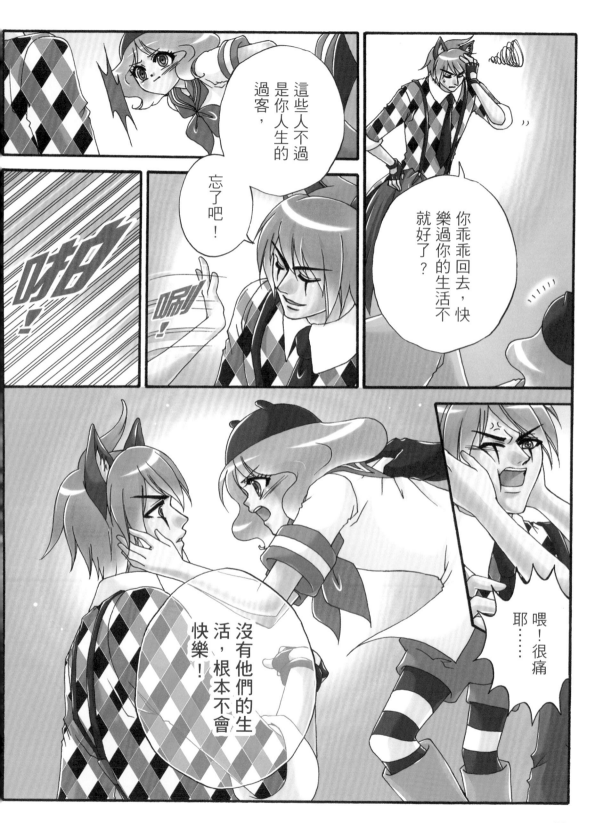

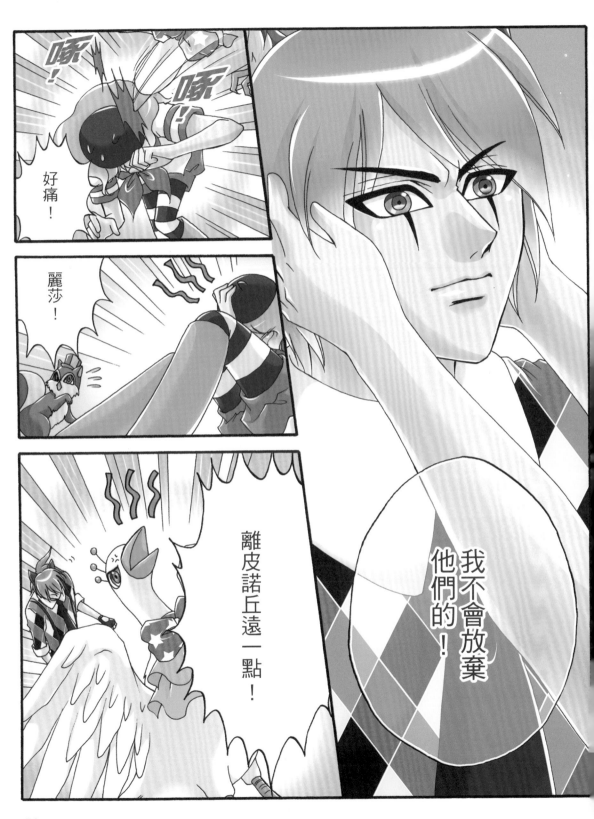

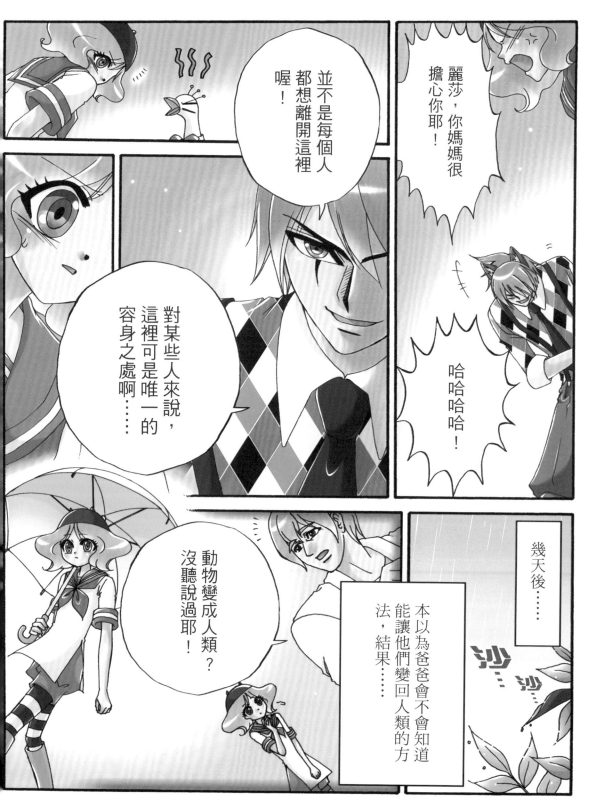

52

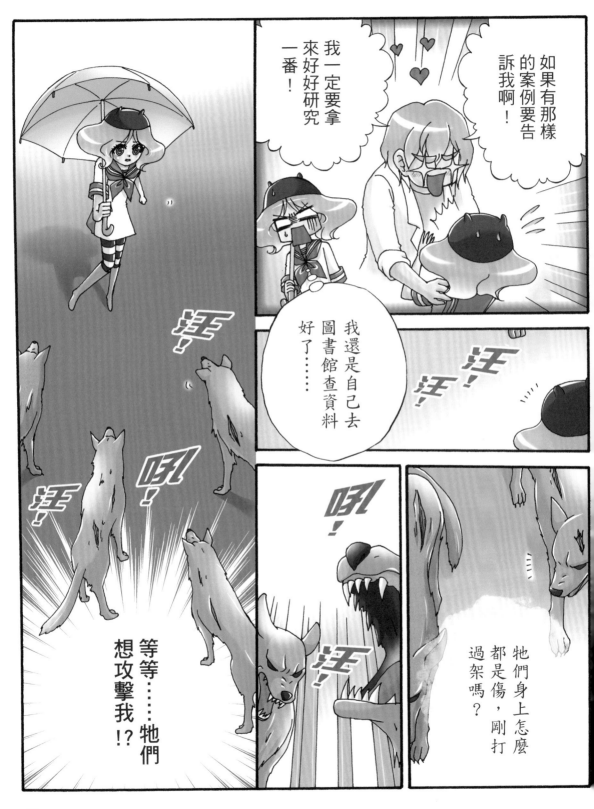

從喜歡的動物了解自己
你知道自己是怎樣的人嗎?(分析篇)

第一喜歡的動物:表示希望自己給他人的印象。
第二喜歡的動物:表示他人對自己的看法。
第三喜歡的動物:表示真正的自己。

猴子
易親近、好奇心旺盛、頭腦敏捷、幽默。不容易讓人感到厭倦,且樂於照顧人。

獅子
具領袖氣質、有威嚴,總是特別受人矚目。自尊心強、榮譽心重及重視社會地位,因此有時不免偏於虛榮。

馬
個性活潑、為人爽快乾脆,帶點孩子氣。穿著打扮上十分講究,不管是男生、女生,都不會要求特別待遇。

松鼠
重視自由、頭腦敏捷,外表雖然讓人覺得有些軟弱、帶點稚氣,事實上卻非常能幹、可靠,可惜就是有些三心二意。

熊
心地善良、親切溫和,個性雖然單純率直,但卻行事謹慎,給人一種平靜、宜家、可以依賴的感覺。

貓
不喜受拘束、喜好自由、神祕、難以捉摸,忠於自己的步調且十分自我,對許多事都抱持既定的想法。

狗
富同情心、個性溫和、為人正直、善解人意且十分忠誠,不但不會背叛朋友,還會不怕麻煩的為朋友盡心盡力,值得信賴。

兔子
優雅、溫和、可愛的個性十分討人喜歡,而且頗具魅力,常讓身邊的人不自覺得升起保護的欲望。

羊
講義氣、重紀律,將朋友的事情看得比自己的還重要,做事勤奮、努力不懈。看似柔弱,卻十分固執。

企鵝
個性保守、謹慎、樸質,對許多事都無動於衷,偶而給人一種沉靜中帶著危險的感覺。

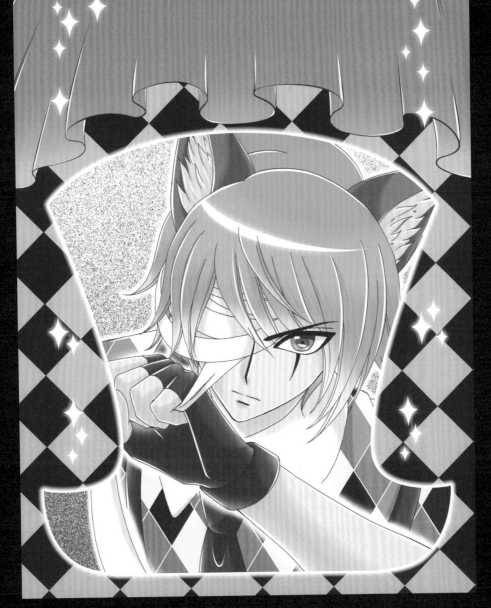

Chapter 4

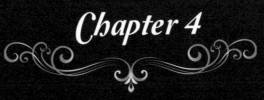

意外的襲擊

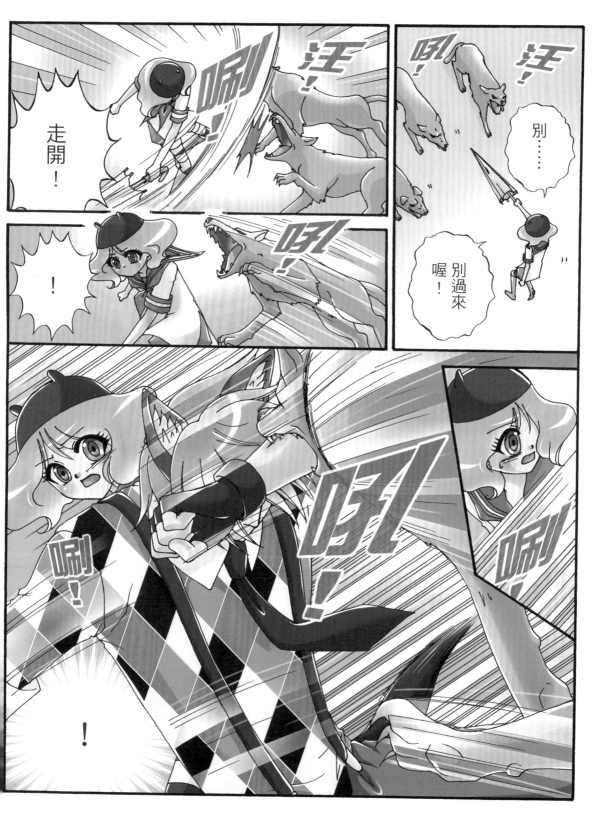

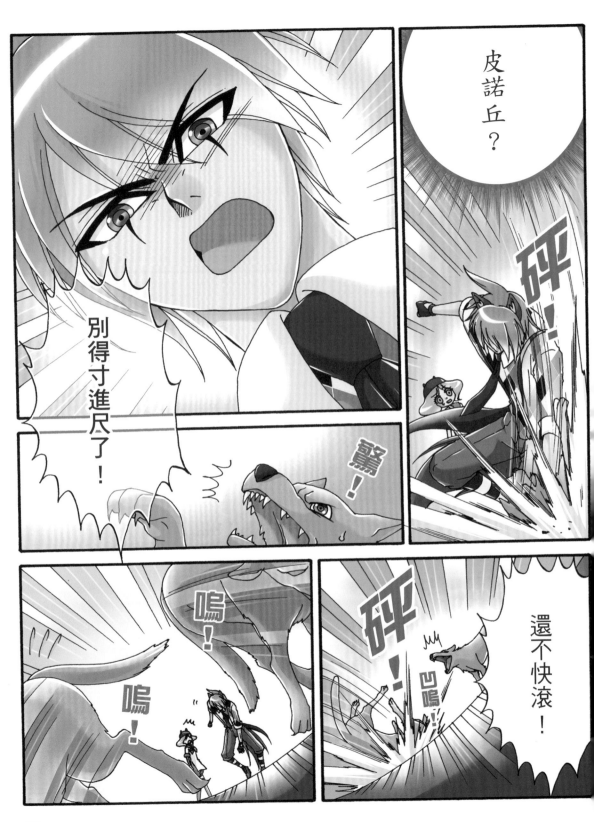

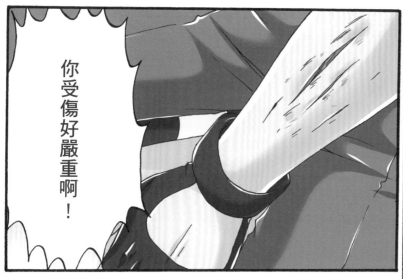

你受傷好嚴重啊！

喂！你還好吧？

我沒事，別管我！

去哪？

快走！

……

不用了！這點小傷……

我家是獸醫院啊！趁現在爸爸不在，我幫你處理傷口！

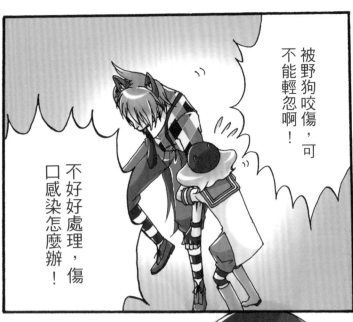

小球家

傷口……好深啊……

因為那些野狗凶性大發和我有關。

呀！

我可不是為了保護你而受傷的！

先說喔！

我只是不想波及無辜的人。

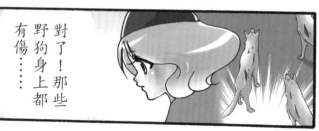

對了！那些野狗身上都有傷……

說謊的人，會變成哪一種動物，是依據什麼來決定的？

所以，小狗狗，你是在和牠們爭地盤嗎？

我才不是狗！我是狼！

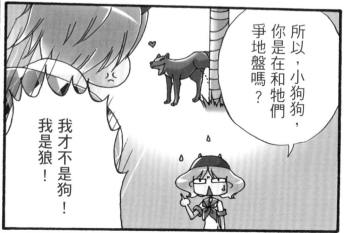

嗯……通常跟他們的個性和特性有關。

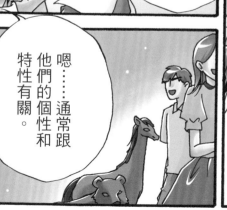

60

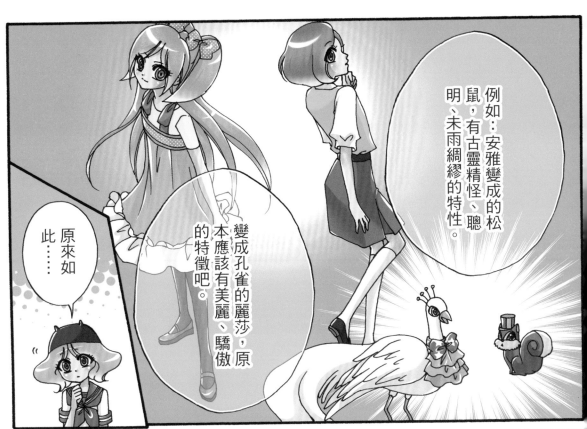

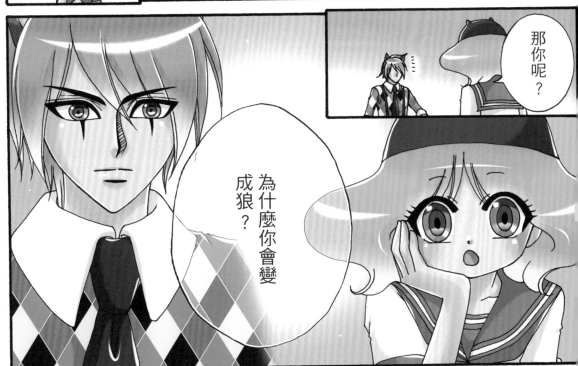

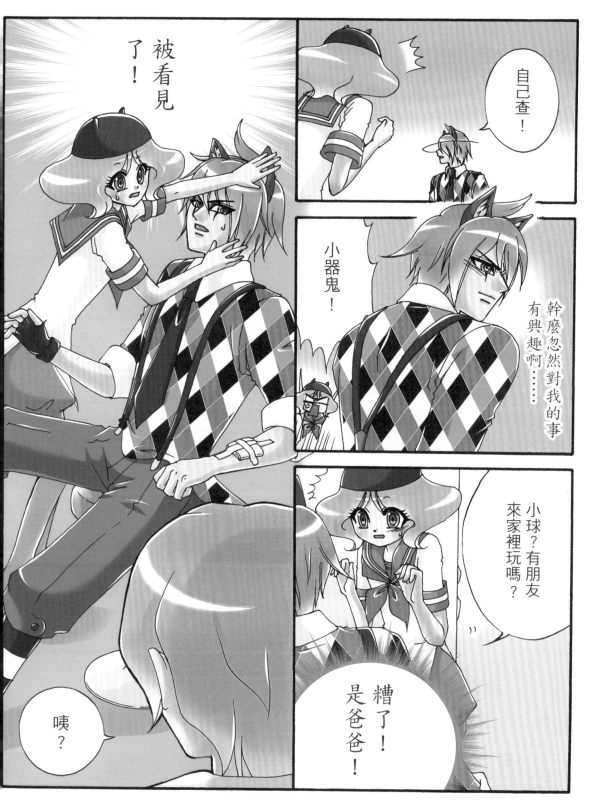

這個！

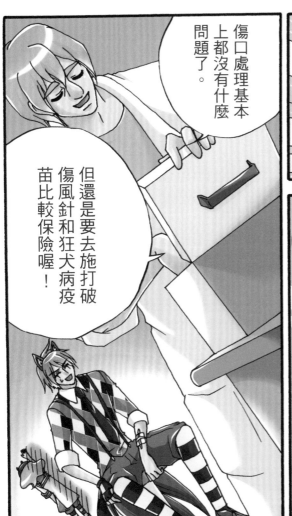

傷口處理基本上都沒有什麼問題了。

但還是要去施打破傷風針和狂犬病疫苗比較保險喔！

做的好像啊！角色扮演的少年！

咦？

沒事的話，就留下來一起吃吧！

這麼晚了？我該煮晚餐啦！

嗯呃……………

那就算你一份囉，不准逃跑！

小球的熱心和堅強，跟她媽媽，真像呢！

我太太是個能幹又溫暖的人。

我和小球都十分依賴她。

是小球硬逼著你處理傷口的吧？

說中了

……………

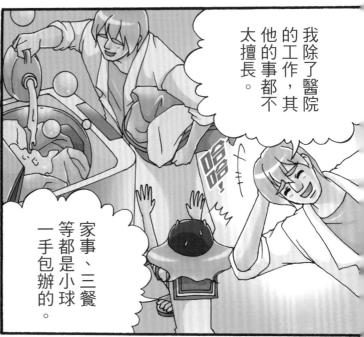

我除了醫院的工作，其他的事都不太擅長。

家事、三餐等都是小球一手包辦的。

有時候，我覺得她有點過分努力了呢！

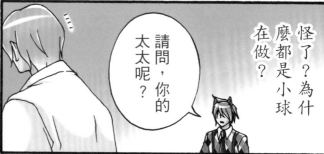

怪了？為什麼都是小球在做？

請問，你的太太呢？

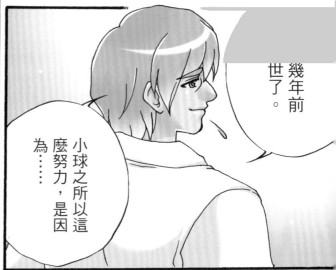

幾年前世了。

小球之所以這麼努力，是因為……

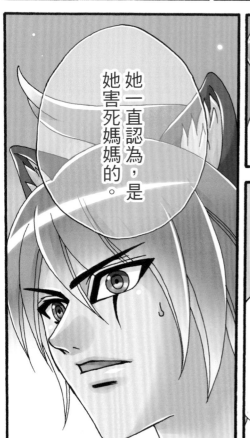

她一直認為，是她害死媽媽的。

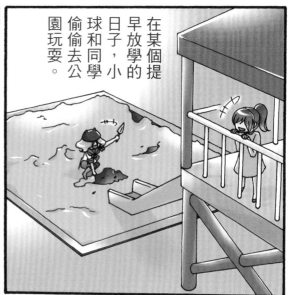

在某個提早放學的日子，小球和同學偷偷去公園玩耍。

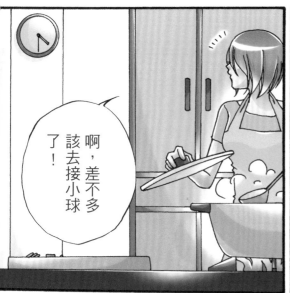

啊，差不多該去接小球了！

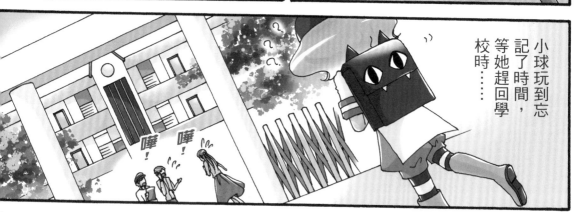

小球玩到忘記了時間，等她趕回學校時⋯⋯

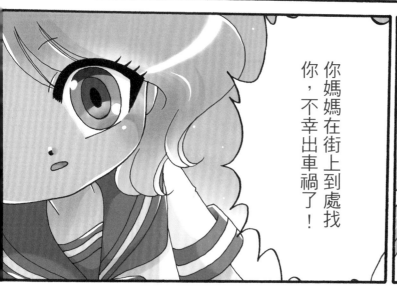

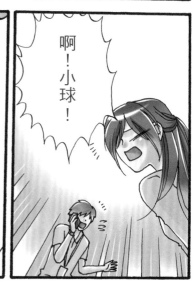

啊！小球！

你媽媽在街上到處找你，不幸出車禍了！

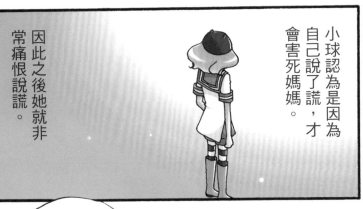

因此之後她就非常痛恨說謊。

小球認為是因為自己說了謊，才會害死媽媽。

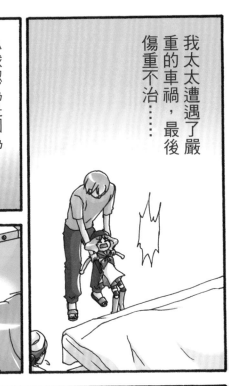

我太太遭遇了嚴重的車禍，最後傷重不治……

她對我感到虧欠，所以總是努力不讓我擔心。

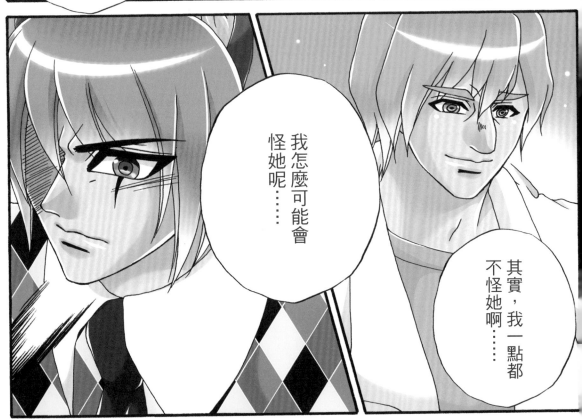

我怎麼可能會怪她呢……

其實，我一點都不怪她啊……

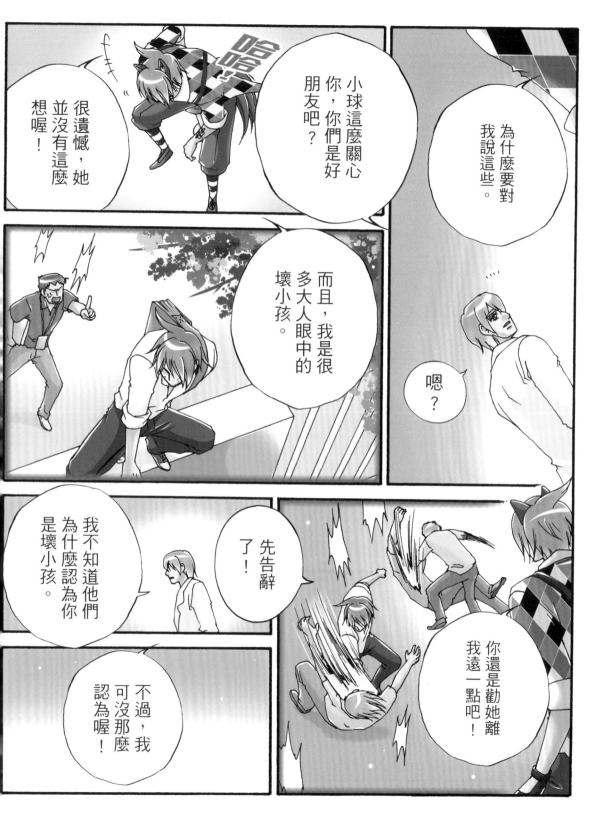

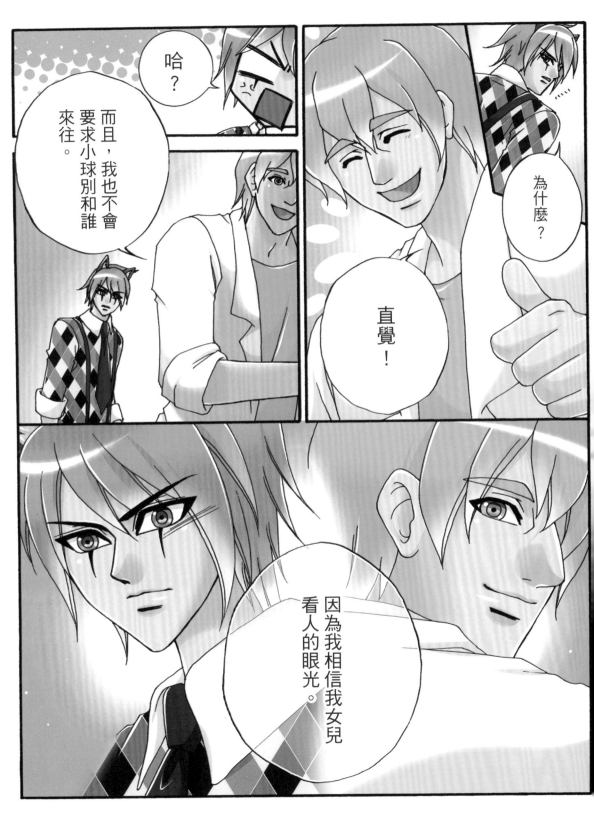

好歹他的手會受傷也是和我有關。

好人做到底，去幫他換藥吧！

嗯？

狼

啪！

……狼的性格難以捉摸，感官敏銳，因此獵狼十分困難。

狼在狩獵時的習性及智慧，往往被引申為凶殘惡毒。

哼！

喔！還真專情……

狼傾向單一配偶，狼要是配偶還在，絕大多數會終身相伴。成偶的

但狼本身其實並無狡猾或貪婪的本性……

好像是個還不錯的傢伙⋯⋯

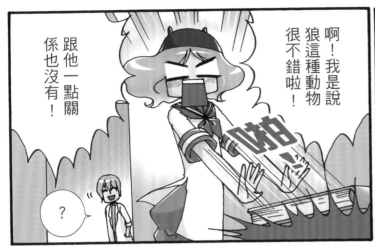

啊！我是說狼這種動物很不錯啦！

跟他一點關係也沒有！

?

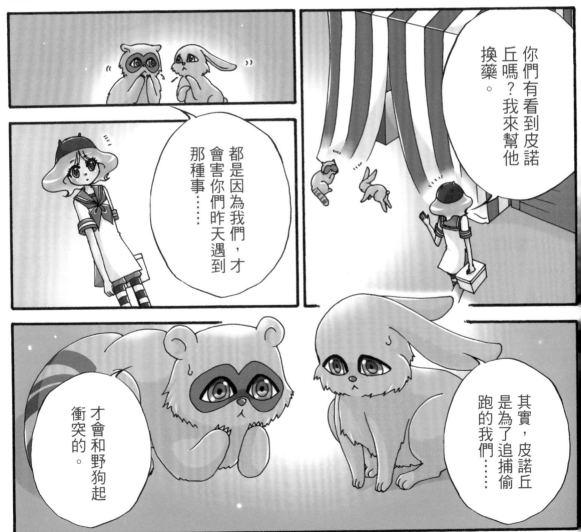

你們有看到皮諾丘嗎？我來幫他換藥。

都是因為我們，才會害你們昨天遇到那種事⋯⋯

其實，皮諾丘是為了追捕偷跑的我們⋯⋯

才會和野狗起衝突的。

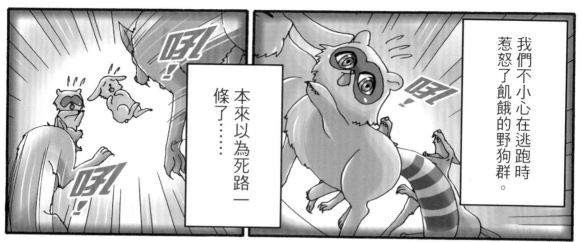

本來以為死路一條了……

我們不小心在逃跑時惹怒了飢餓的野狗群。

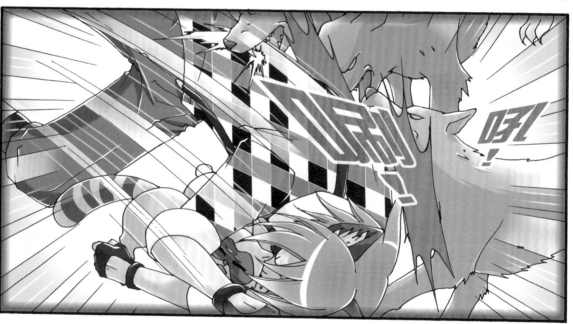

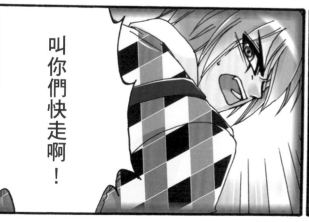

叫你們快走啊！

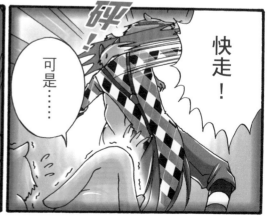

可是……

快走！

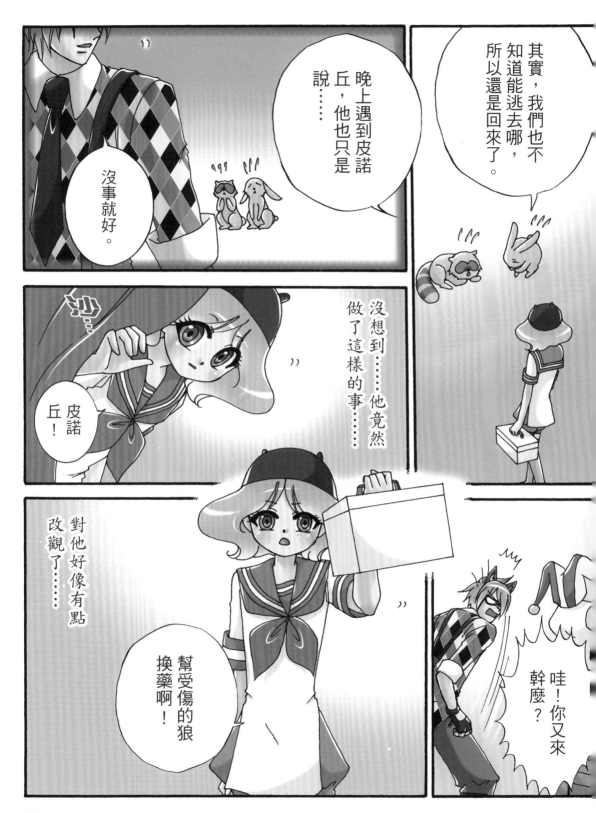

會有一點痛，忍耐一下喔！

不用你多管閒事！

你乖，快坐好。

……

生病卻不看醫生，這實在……

因為這裡的事不能被人發現啊！

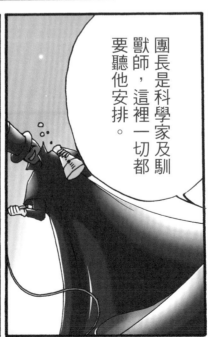

團長是科學家及馴獸師，這裡一切都要聽他安排。

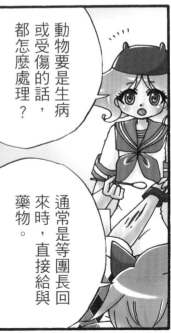

動物要是生病或受傷的話，都怎麼處理？

通常是等團長回來時，直接給與藥物。

74

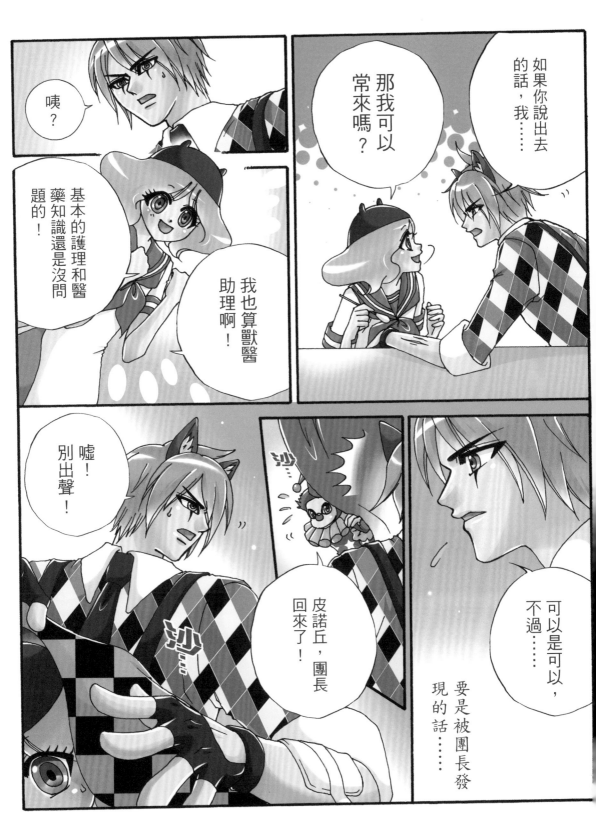

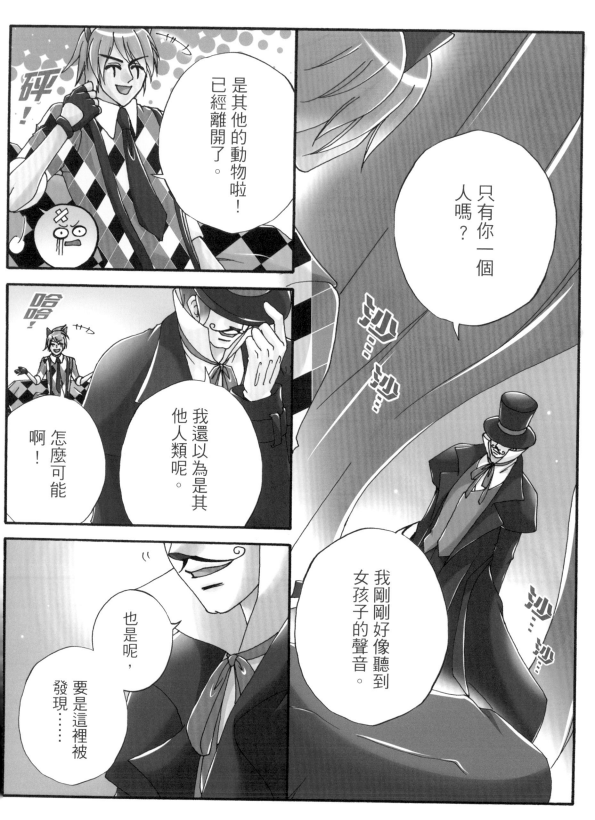

76

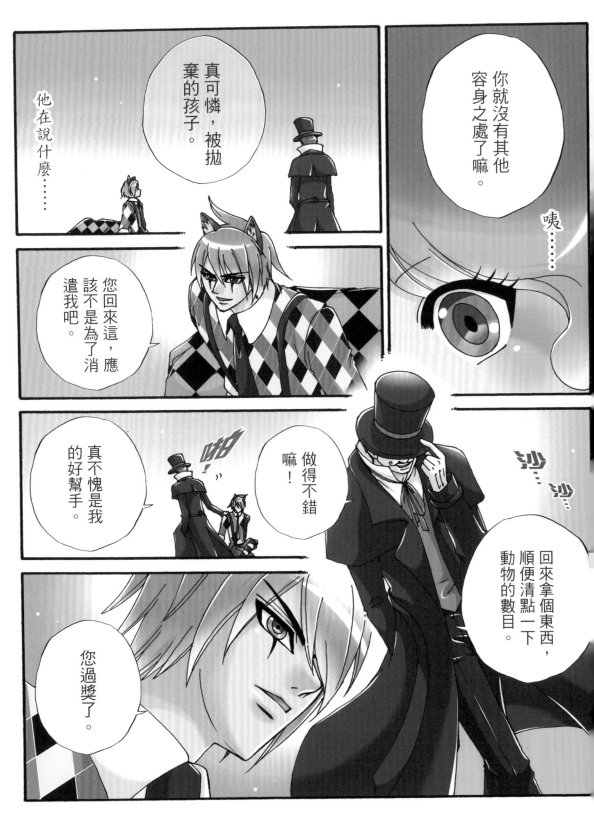

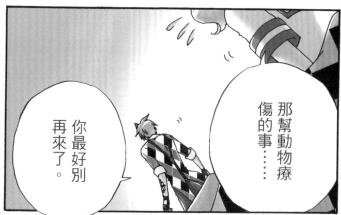

他走了嗎？

嗯，你也快離開吧。

那幫動物療傷的事……

你最好別再來了。

什麼？差太多了吧！態度也

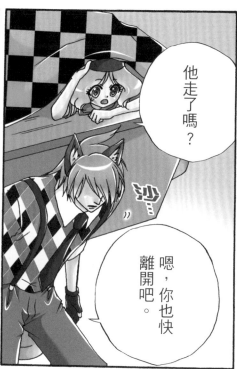

沒想到皮諾丘竟會把你藏起來。

還真讓我意外耶！

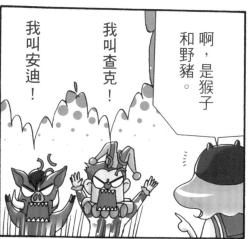

啊，是猴子和野豬。

我叫查克！

我叫安迪！

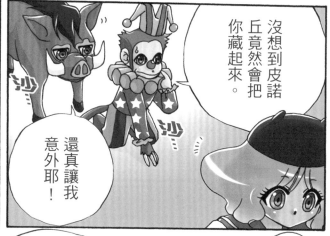

咳咳……

如果你被團長發現，也躲不過變成動物的命運吧！

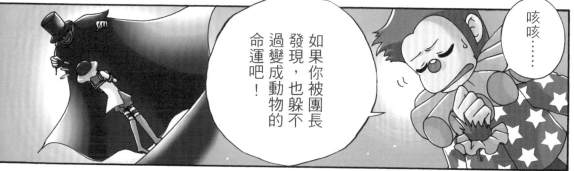

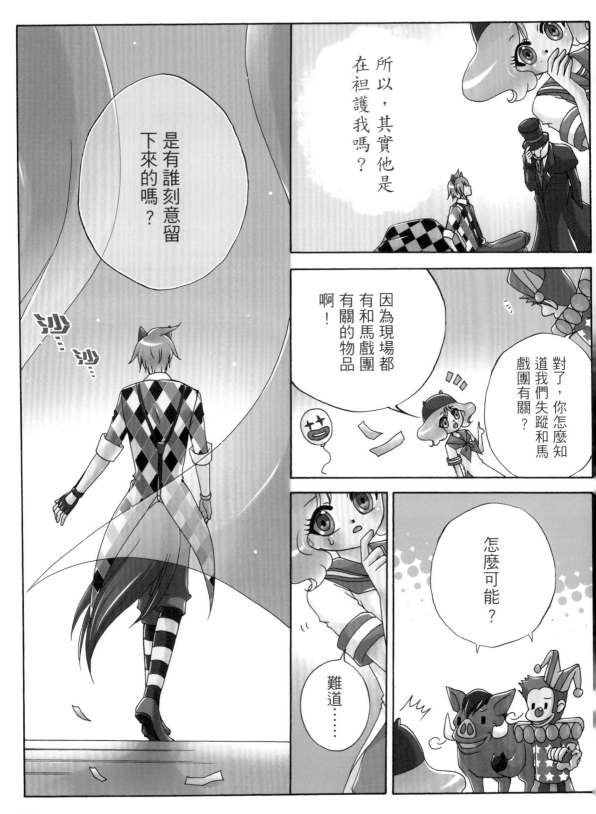

所以，其實他是在袒護我嗎？

是有誰刻意留下來的嗎？

沙⋯沙⋯

對了，你怎麼知道我們失蹤和馬戲團有關？

因為現場都有和馬戲團有關的物品啊！

怎麼可能？

難道⋯⋯

逗皮諾丘開心

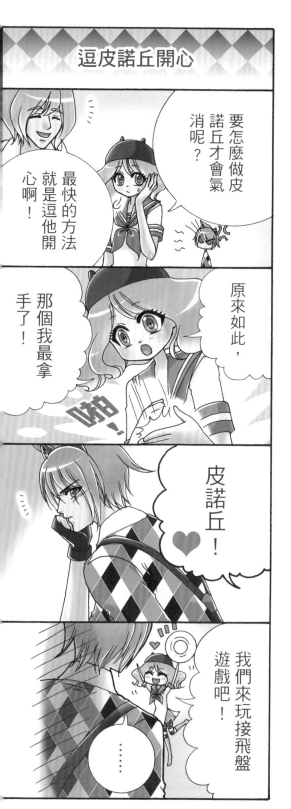

皮諾丘的晚餐

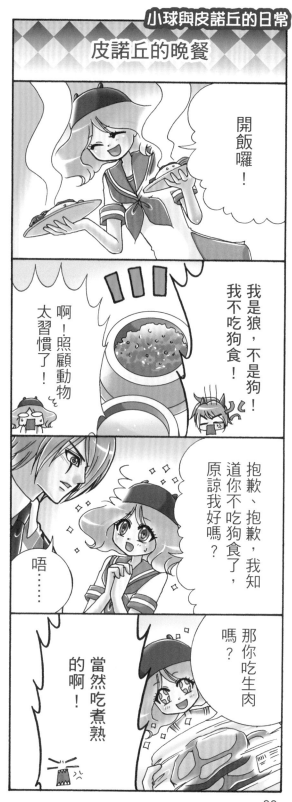

Chapter 5

小澄與皮諾丘

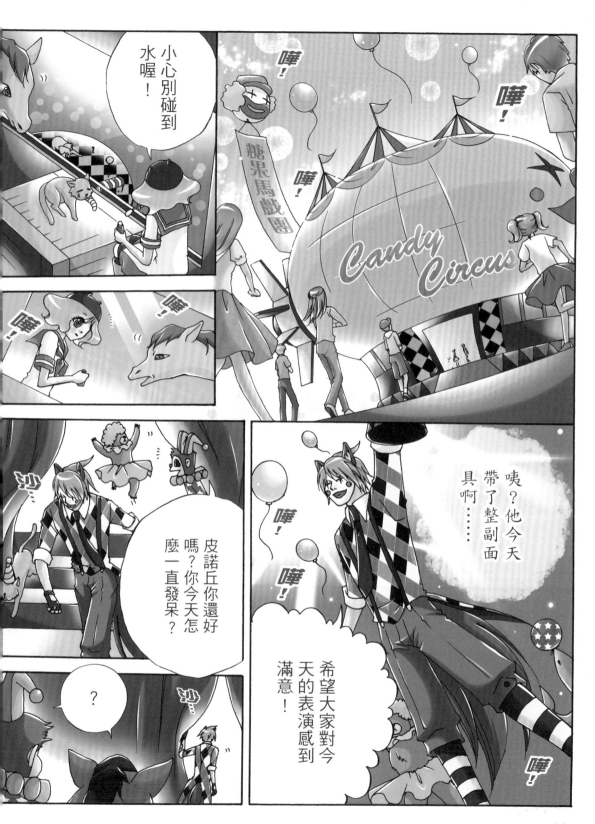

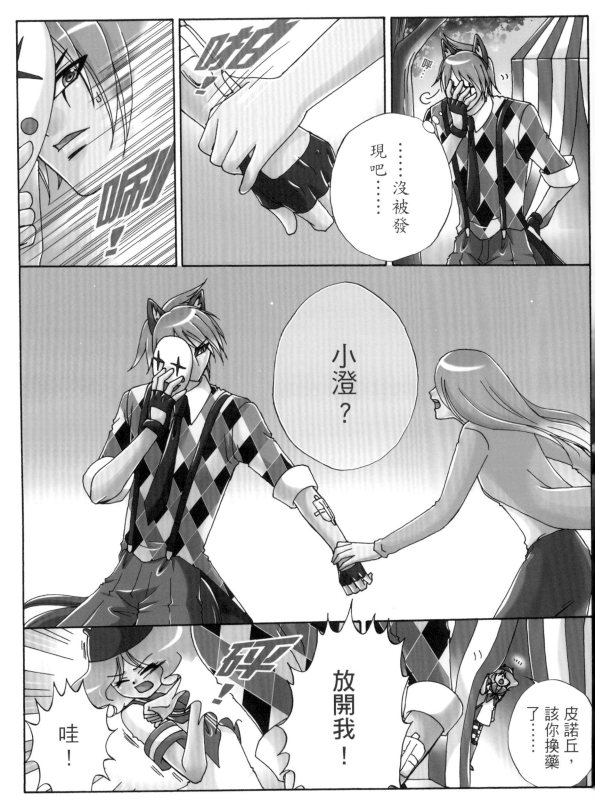

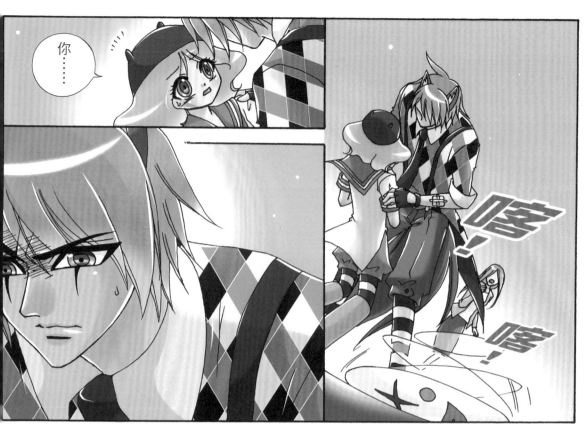

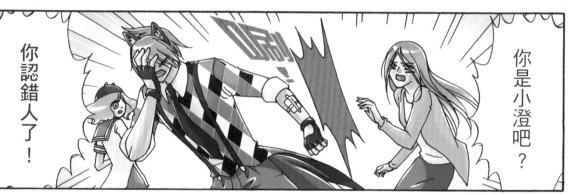

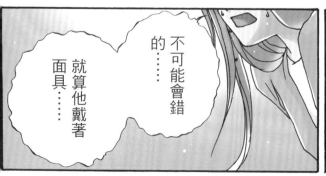

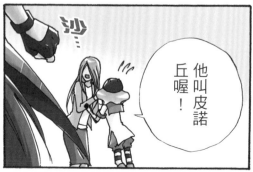

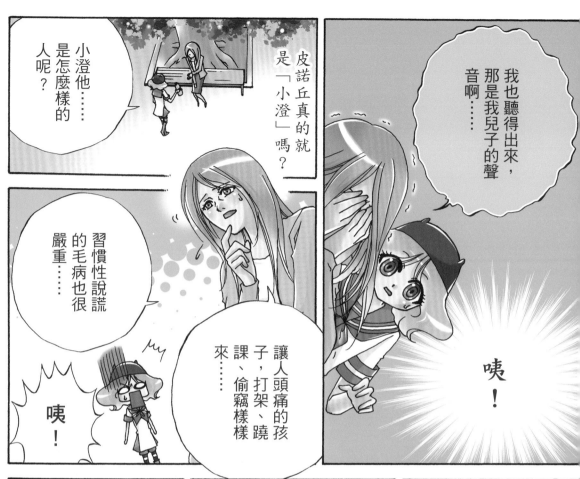

皮諾丘真的就是「小澄」嗎？

小澄他……是怎麼樣的人呢？

習慣性說謊的毛病也很嚴重……

讓人頭痛的孩子，打架、蹺課、偷竊樣樣來……

咦！

咦！

我也聽得出來，那是我兒子的聲音啊……

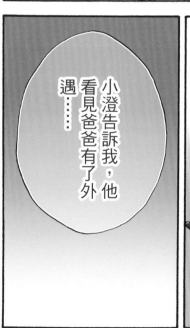

小澄告訴我，他看見爸爸有了外遇……

三個人維持著空有虛名的「家」，一直到那一天……

因為我們夫妻感情一直不睦，也根本無暇管小澄的事……

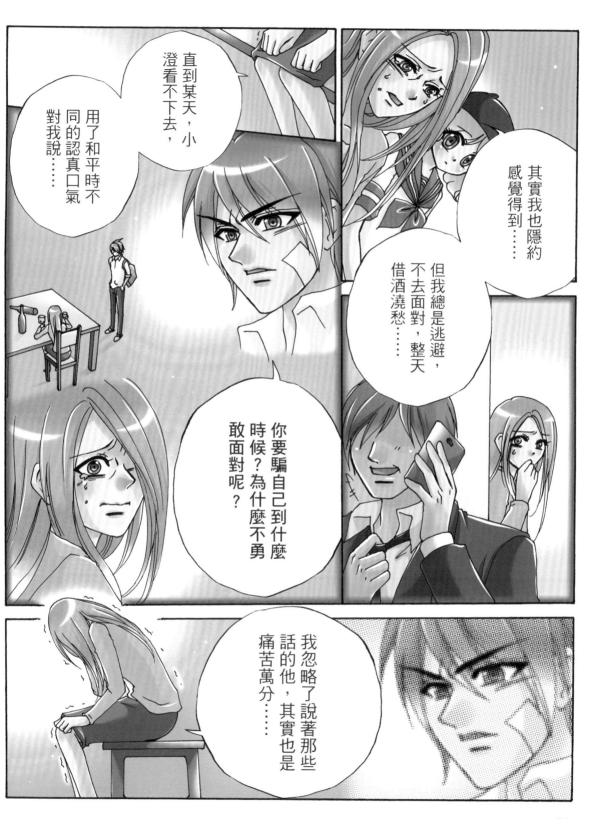

你為什麼要把事實告訴我！

我一點都不想面對啊！

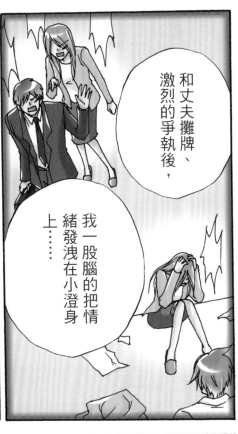

和丈夫攤牌、激烈的爭執後，

我一股腦的把情緒發洩在小澄身上……

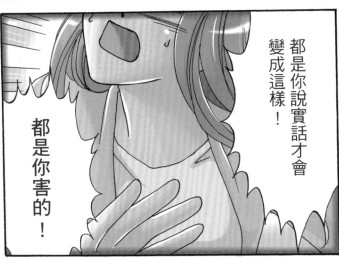

都是你說實話才會變成這樣！

都是你害的！

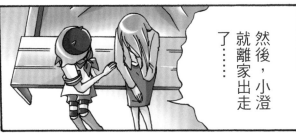

然後，小澄就離家出走了……

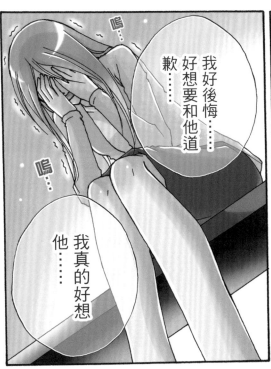

好想要和他道歉……

我好後悔……

嗚……

嗚……

他……

我真的好想

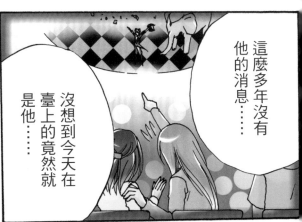

這麼多年沒有他的消息……

沒想到今天在臺上的竟然就是他……

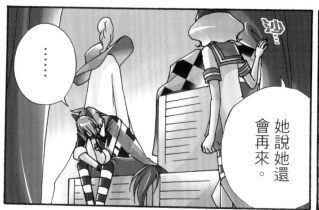

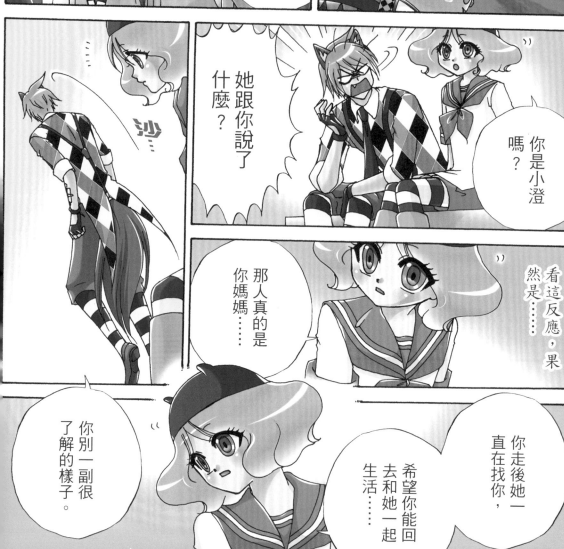

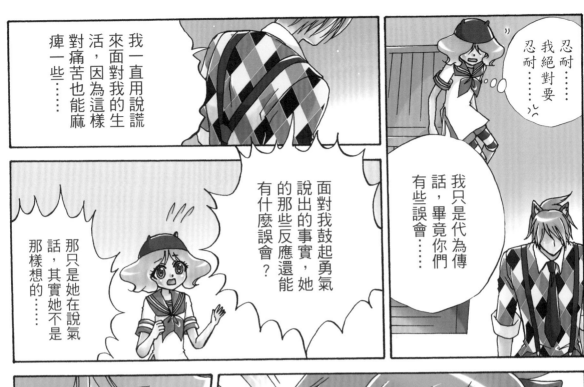

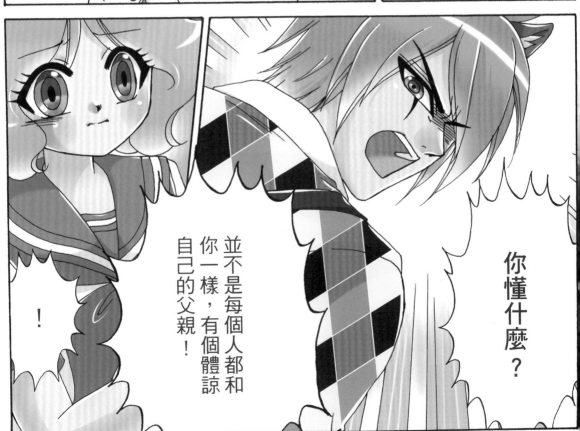

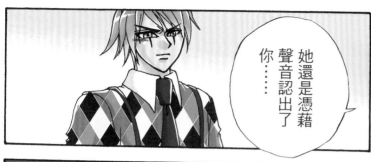

她還是憑藉聲音認出了你⋯⋯

⋯⋯

就算你變了模樣，也遮住了臉孔⋯⋯

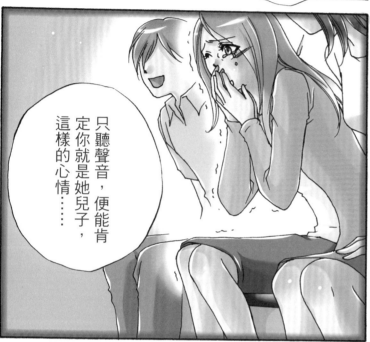

只聽聲音，便能肯定你就是她兒子，這樣的心情⋯⋯

想見面就能夠見面⋯⋯

難道還不足以讓你相信，她真的很想你嗎？

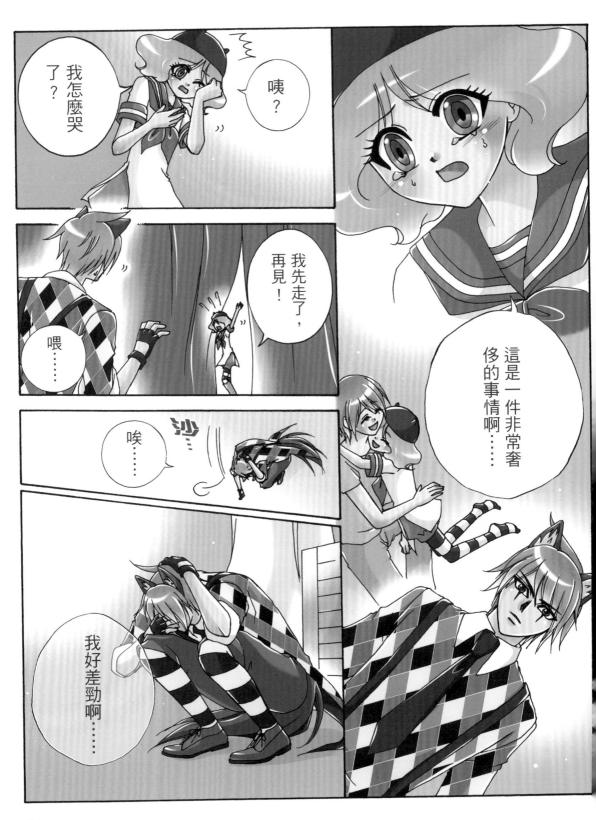

……

吵架了？

女兒，「床頭吵，床尾和」啊！

這句諺語用在我們身上不合適吧！

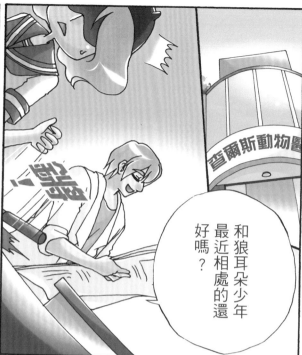

和狼耳朵少年最近相處的還好嗎？

咦？

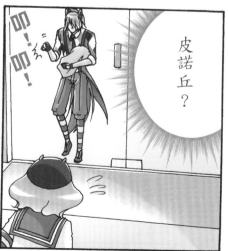

皮諾丘？

叩！叩！

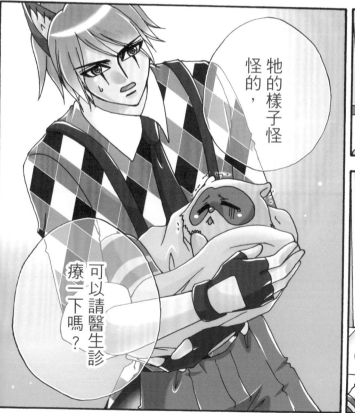

牠的樣子怪怪的，

可以請醫生診療一下嗎？

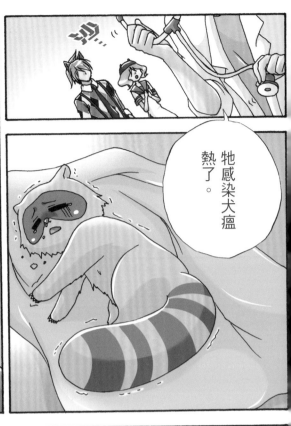

牠感染犬瘟熱了。

犬瘟熱是一種病毒性傳染疾病，典型病理特徵有：腦炎、間質性肺炎、淋巴消耗、鼻子和腳墊過度角質化以及脫髓鞘。

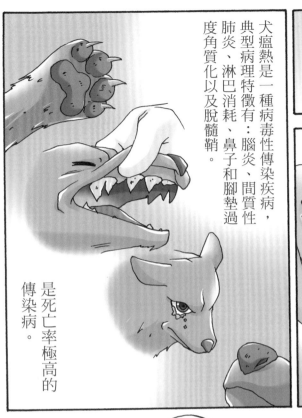

是死亡率極高的傳染病。

由於現今還沒有有效的藥物能夠使用，因此長期以來，對於治療犬瘟熱都很悲觀。

就算是痊癒了，也會留下後遺症。

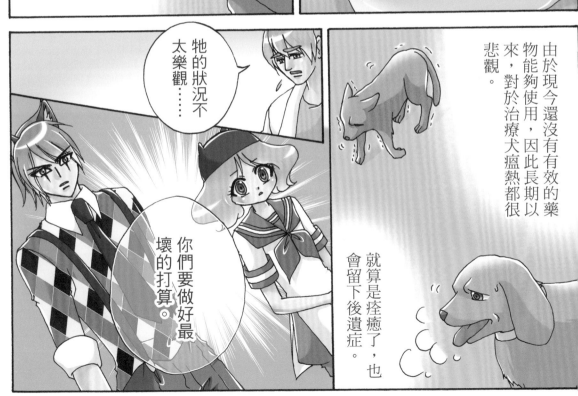

牠的狀況不太樂觀……

你們要做好最壞的打算。

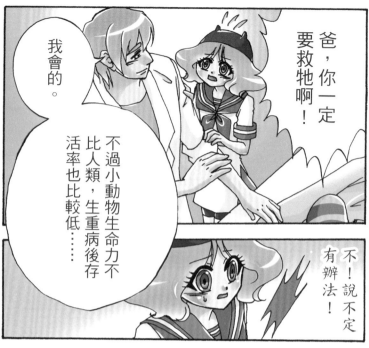

爸，你一定要救牠啊！

我會的。

不過小動物生命力不比人類，生重病後存活率也比較低……

不！說不定有辦法！

犬瘟熱不是人畜共通傳染病，如果變回人類，也許就會不藥而癒了！

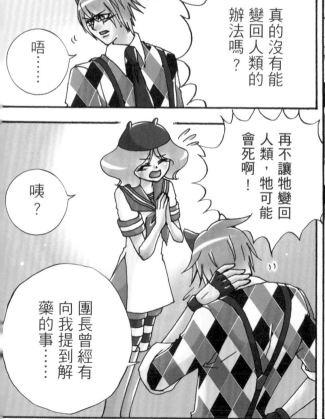

真的沒有能變回人類的辦法嗎？

唔……

咦？

再不讓牠變回人類，牠可能會死啊！

團長曾經有向我提到解藥的事……

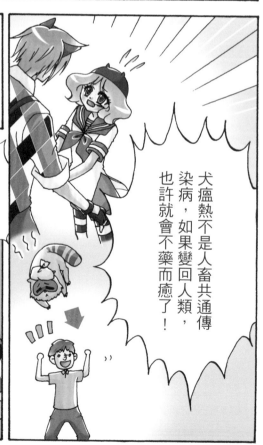

94

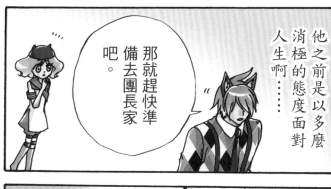

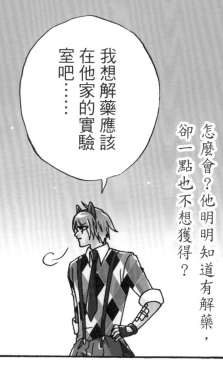

怎麼會？他明明知道有解藥，卻一點也不想獲得？

我想解藥應該在他家的實驗室室吧⋯⋯

他之前是以多麼消極的態度面對人生啊⋯⋯

那就趕快準備去團長家吧。

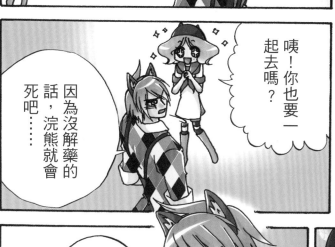

咦！你也要一起去嗎？

因為沒解藥的話，浣熊就會死吧⋯⋯

不客氣啦。

唰！

咦？

謝謝！你肯幫忙真是太好了！

認識犬瘟熱

犬瘟熱是一種病毒性傳染疾病，死亡率非常高，會感染犬科、鬣狗科、鼬科、臭鼬科、浣熊科、貓熊科、鰭足亞目和一些貓科及靈貓科動物。

犬瘟熱病毒的傳播途徑有：

一、飛沫。

二、接觸到患犬眼睛與鼻涕的分泌物，或是尿液、糞便等。

三、飲用到受汙染的水及食物。

此外，犬瘟熱從感染到發病，潛伏期大概為十四至十八天。不過，感染後三到六天，可能就會出現發燒的症狀。

想要預防犬瘟熱，必須定期帶寵物去施打預防針。

Chapter 6

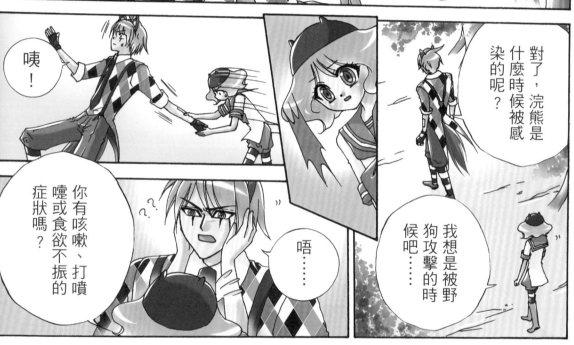

我沒有什麼地方不適的……

謝啦！

哇！對不起！

我只是在檢查你有沒有犬瘟熱的症狀啦！

為什麼她還那麼關心我……

繼續趕路吧！

明明我之前對她說了那麼過分的話……

是那個嗎？

太好了！那我就放心啦！

團長的家。

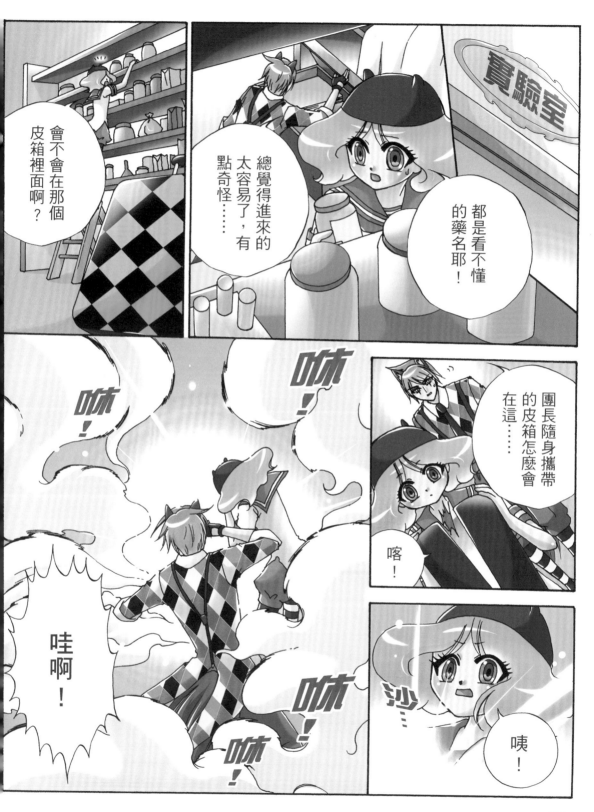

100

謝謝……

喝點水吧。

咳！ 咳！ 咳！

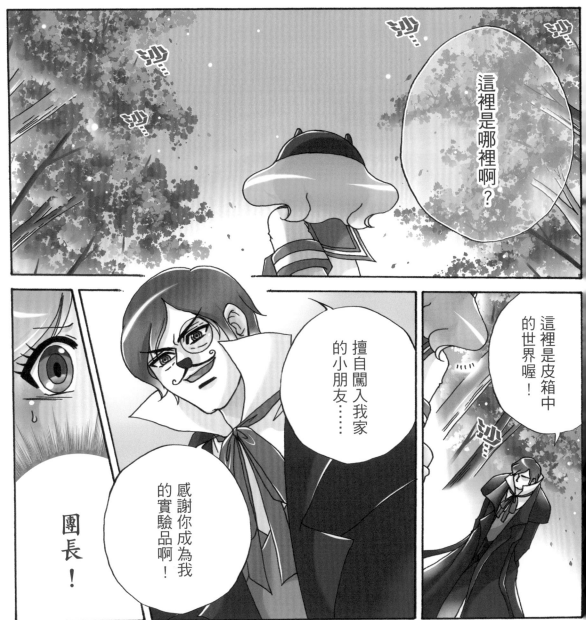

這裡是哪裡啊？

沙…… 沙…… 沙…… 沙……

這裡是皮箱中的世界喔！

擅自闖入我家的小朋友……

感謝你成為我的實驗品啊！

團長！

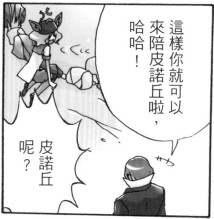

這樣你就可以來陪皮諾丘啦,哈哈!

皮諾丘呢?

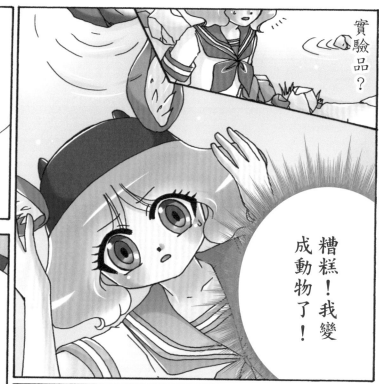

實驗品?

糟糕!我變成動物了!

在讓你們見面前,我要提醒你一件事,

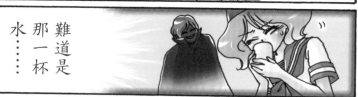

難道是那一杯水……

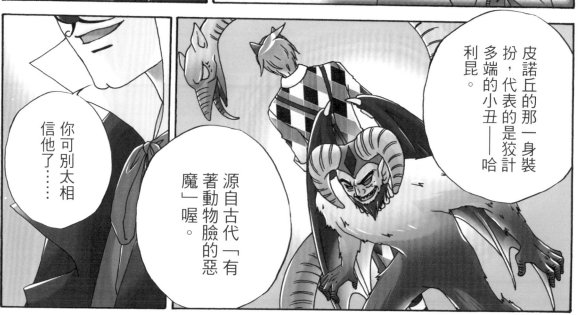

皮諾丘的那一身裝扮,代表的是狡計多端的小丑——哈利昆。

你可別太相信他了……

源自古代「有著動物臉的惡魔」喔。

102

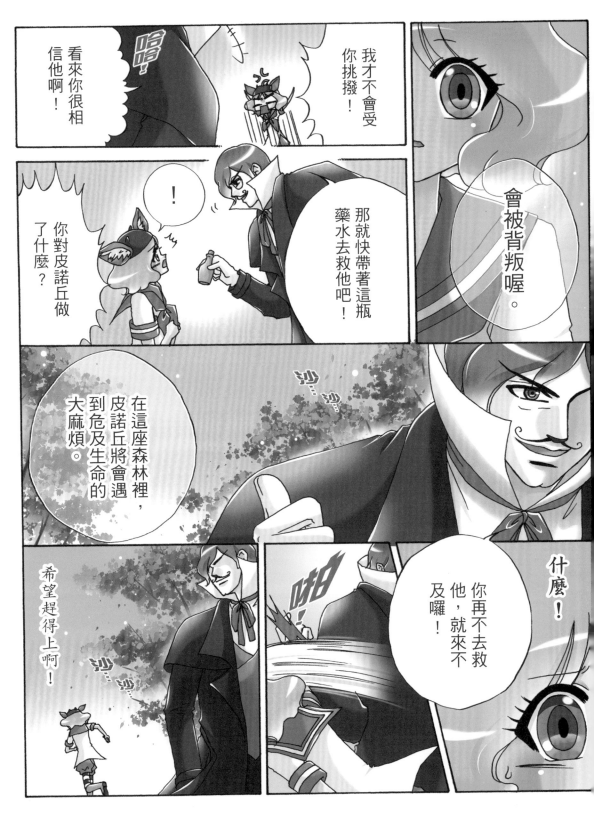

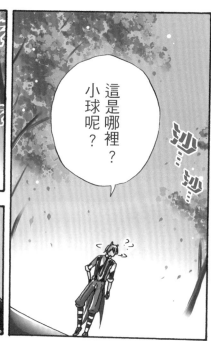

這是哪裡？小球呢？

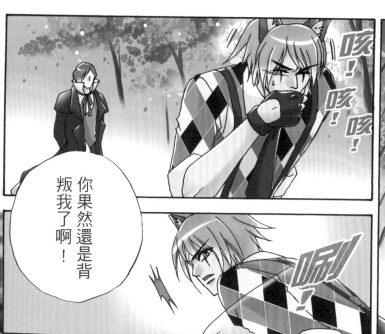

咳！咳！咳！

你果然還是背叛我了啊！

唰！！

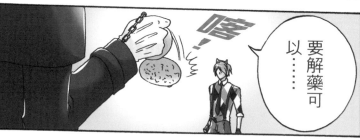

嗒！！

要解藥可以……

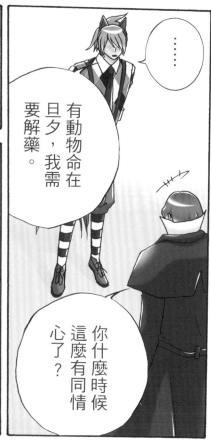

……

有動物命在旦夕，我需要解藥。

你什麼時候這麼有同情心了？

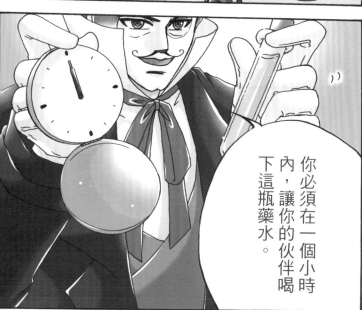

你必須在一個小時內，讓你的伙伴喝下這瓶藥水。

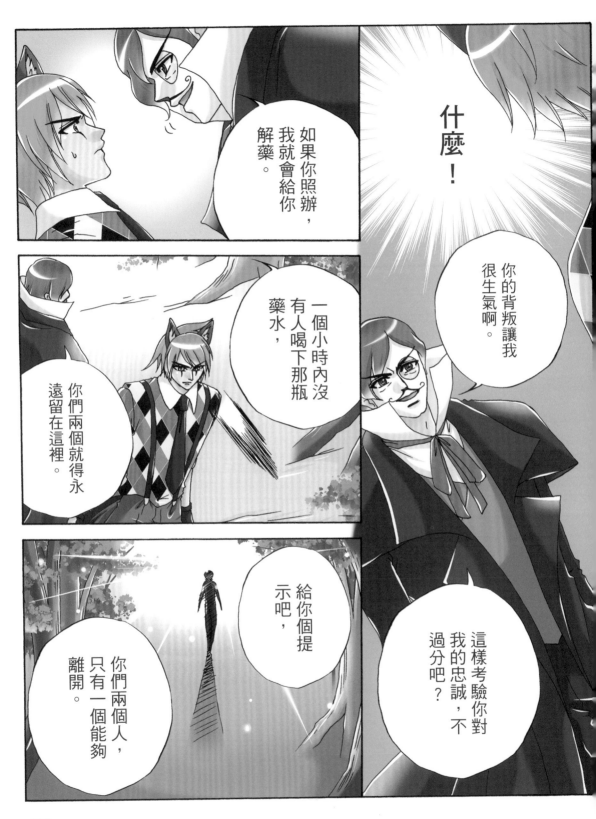

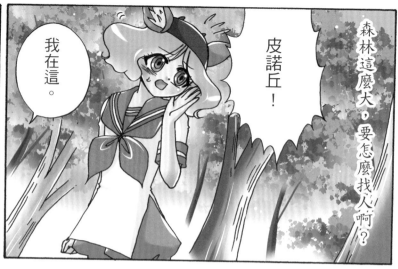

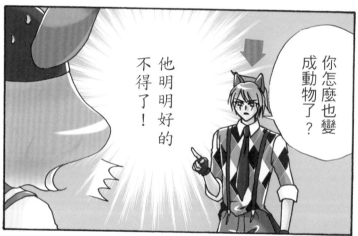

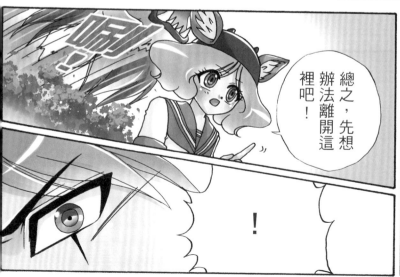

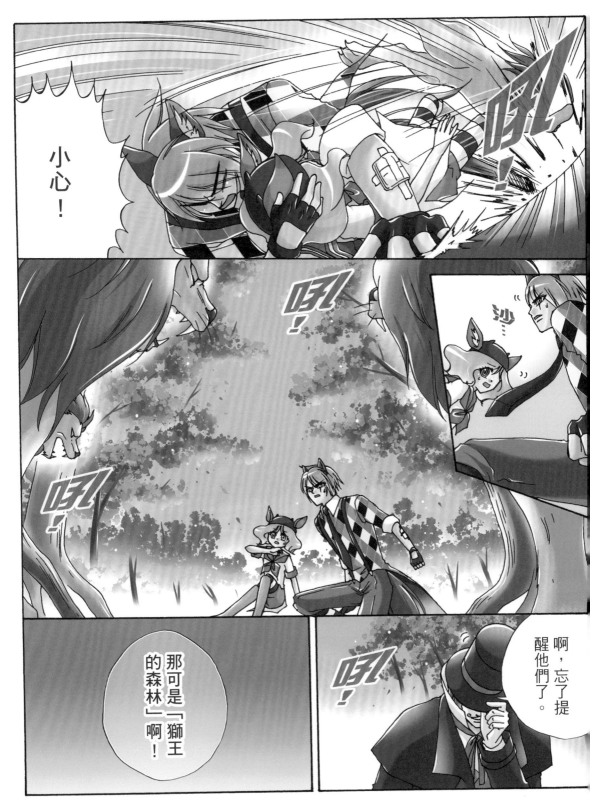

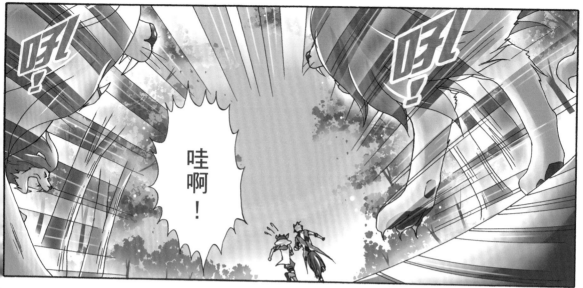

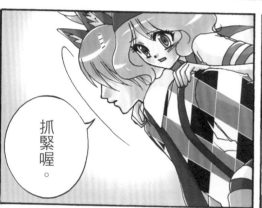

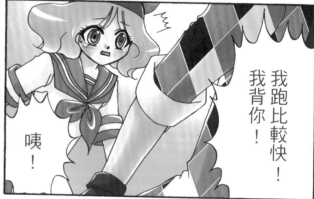

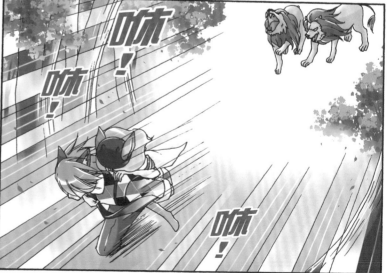

咳！咳！

還好沒被發現…

呀！

沙…

你還好嗎？

咳！咳！咳！

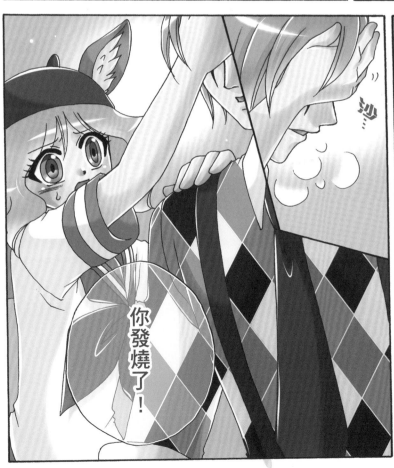

你發燒了！

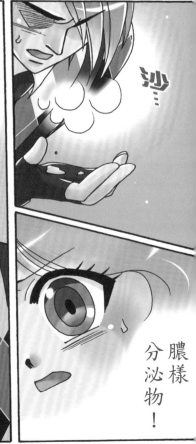

沙…

沙…

膿樣分泌物！

哇！

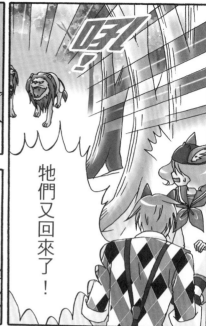

牠們又回來了！

呼……

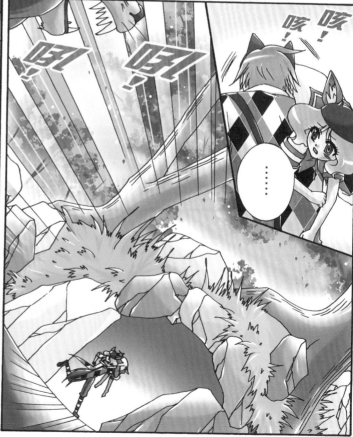

……

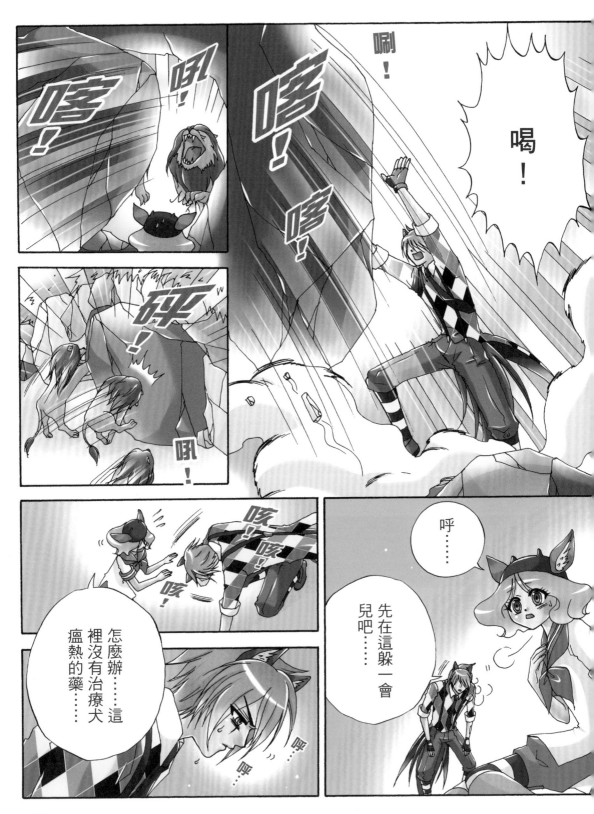

111

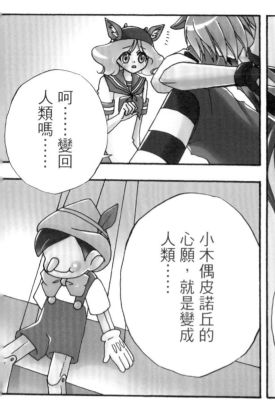

呵⋯⋯變回人類嗎⋯⋯

小木偶皮諾丘的心願，就是變成人類⋯⋯

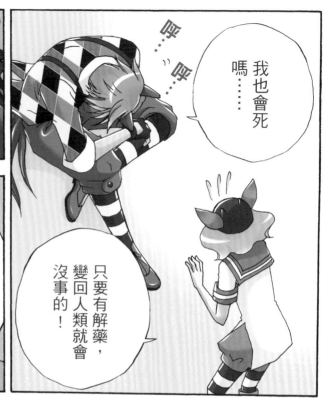

呼⋯⋯呼⋯⋯

我也會死嗎⋯⋯

只要有解藥，變回人類就會沒事的！

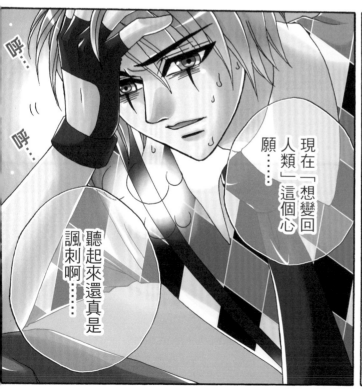

呼⋯⋯呼⋯⋯

現在「想變回人類」這個心願

聽起來還真是諷刺啊⋯⋯

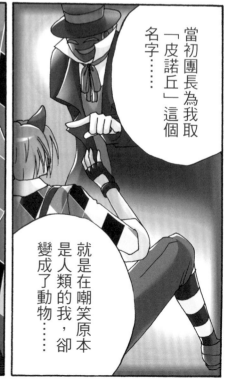

當初團長為我取「皮諾丘」這個名字⋯⋯

就是在嘲笑原本是人類的我，卻變成了動物⋯⋯

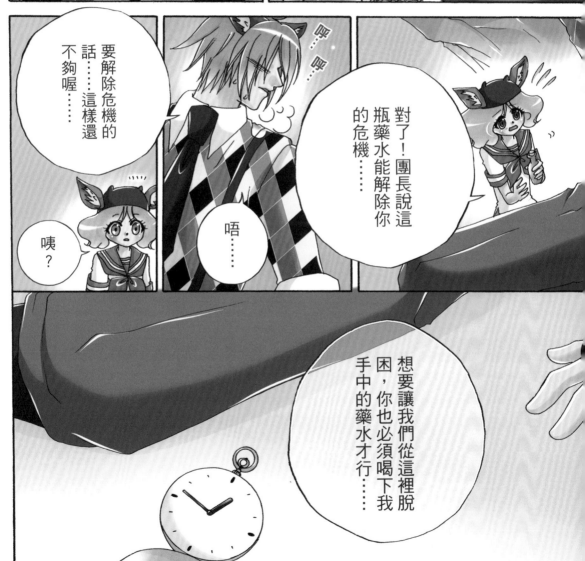

小丑哈利昆

悲傷小丑——皮埃羅（Pierrot）
和穿著菱格紋的歡樂小丑——哈利昆
（Harlequin），是文藝復興時期，義
大利和法國流行的即興喜劇中，產生
出的兩個角色。故事中，他們都想贏
得美女柯倫冰（Columbine）的芳心，
最後她選擇了狡計多端的哈利昆。

關於「哈利昆（Harlequin）」，有史學家考證，認為可能來自古代
的惡魔——Hellequin，以動物臉的形象穿梭於人世間與地獄，對人類有
時友善，有時則不然。並在中世紀時，成為嘉年華會裡常見的角色，擁
有各式面具與條紋或格紋衣服。

114

Chapter 7

皮諾丘的決定

什麼意思？

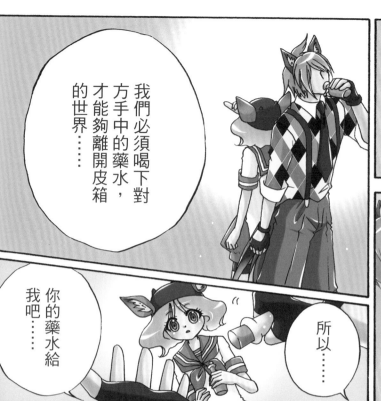

我們必須喝下對方手中的藥水，才能夠離開皮箱的世界……

你的藥水給我吧……

所以……

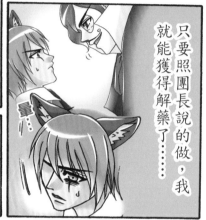

只要照團長說的做，我就能獲得解藥了……

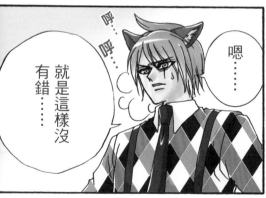

呼……呼……

嗯……

就是這樣沒有錯

所以團長才要我們會合嗎？

原來是這樣啊……

雖然有點奇怪……

不過為了要讓皮諾丘早點獲救……

好……

「會被背叛喔。」

停住！

啊！

沒事……

怎麼了？

他剛剛還救了
我呢！

我實在不應該
懷疑他……

我應該要和
你一起喝才
對……

你還是等咳嗽
的症狀好點再
喝吧！

我先喝沒
關係！

你放心！

啵！

我們出去以後，
我絕對會幫你找
到解藥的！

可是你不是說……

明明那就是很粗糙的謊話吧！

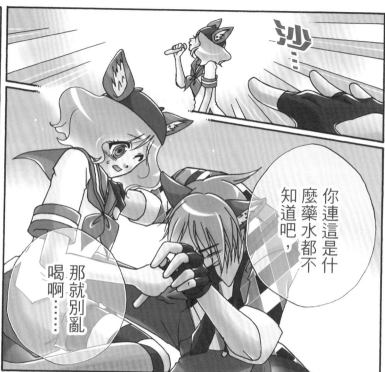

沙

你連這是什麼藥水都不知道吧，那就別亂喝啊……

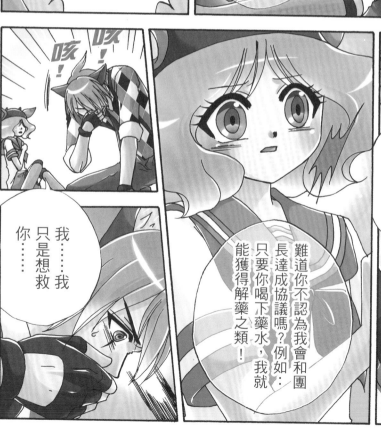

咳！咳！

你為什麼不懷疑我？

因為你沒有要騙我喝下藥水的理由啊！

難道你不認為我會和團長達成協議嗎？例如：只要你喝下藥水，我就能獲得解藥之類！

我……我只是想救你……

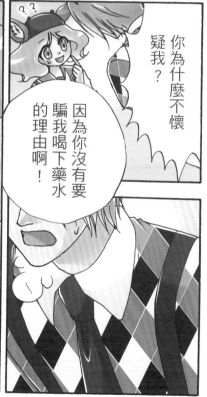

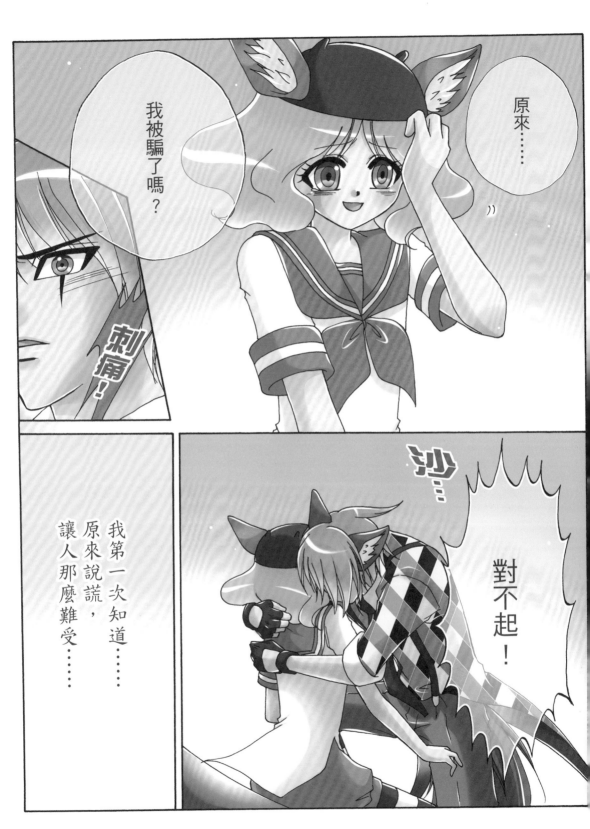

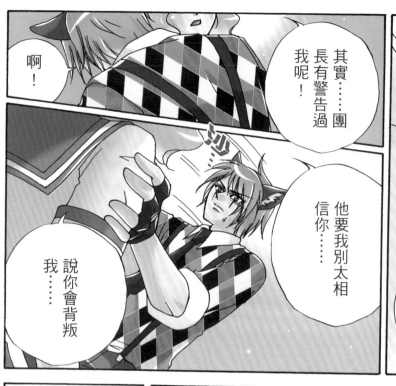

啊！

其實……團長有警告過我呢！

他要我別太相信你……

我……說你會背叛我……

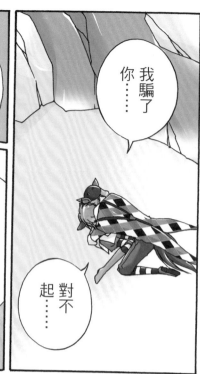

你……我騙了……

對不起……

用意是希望有人發現失蹤案和馬戲團有關……

安雅和麗莎家裡的彩帶跟氣球。

是你刻意放的吧？

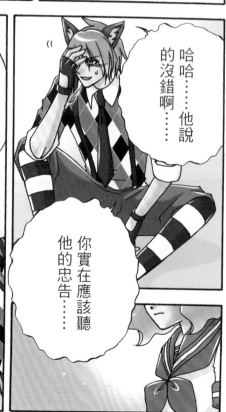

哈哈……他說的沒錯啊……

你實在應該聽他的忠告……

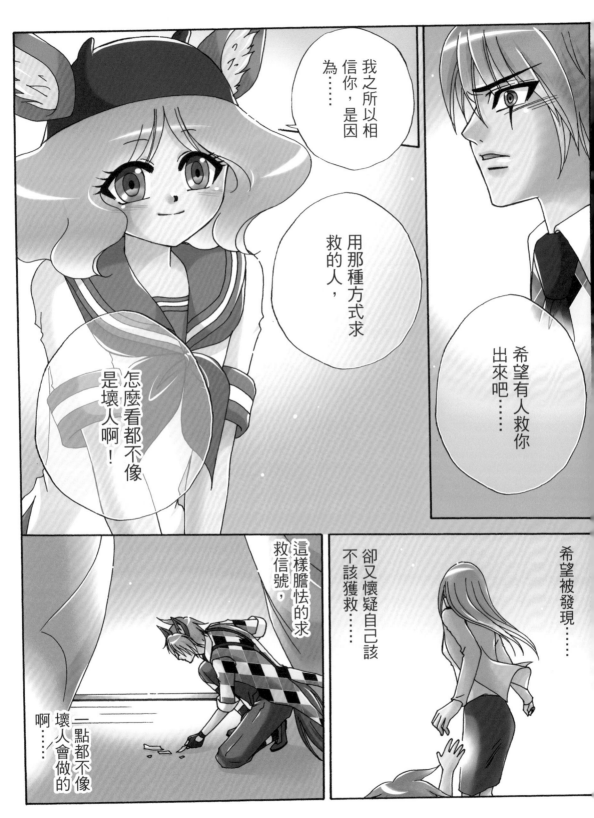

121

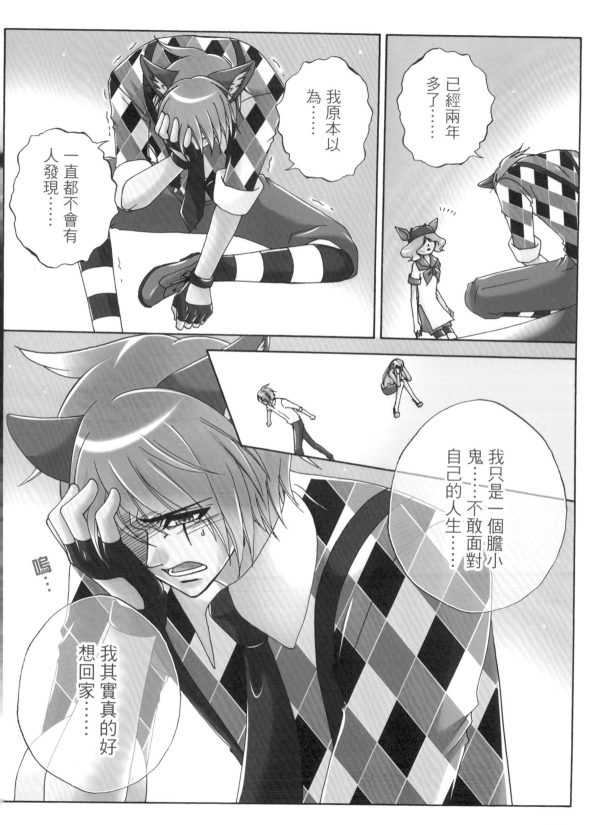

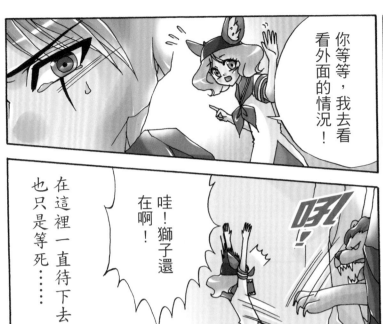
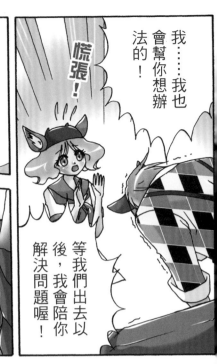

你等等，我去看看外面的情況！

我……我也會幫你想辦法的！

慌張！

等我們出去以後，我會陪你解決問題喔！

在這裡一直待下去，也只是等死……

哇！獅子還在啊！

呀！

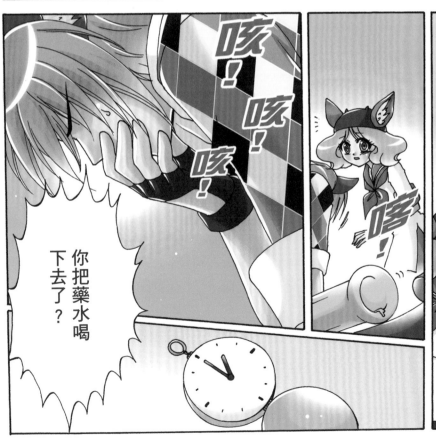
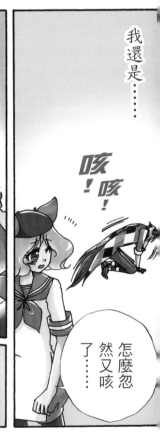

我還是……

咳！咳！

怎麼忽然又咳了……

咳！咳！咳！

你把藥水喝下去了？

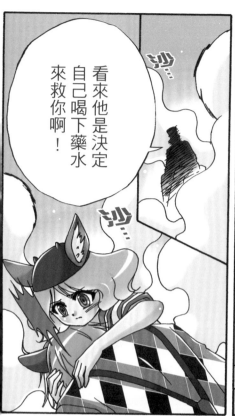

看來他是決定自己喝下藥水來救你啊！

沙…

沙…

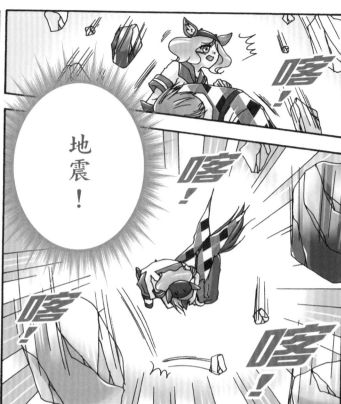

地震！

喀！

喀！

喀！

喀！

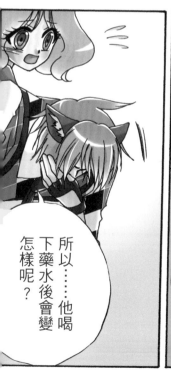

所以……他喝下藥水後會變怎樣呢？

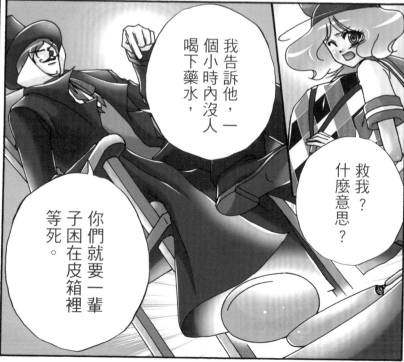

我告訴他，一個小時內沒人喝下藥水，你們就要一輩子困在皮箱裡等死。

救我？什麼意思？

等……

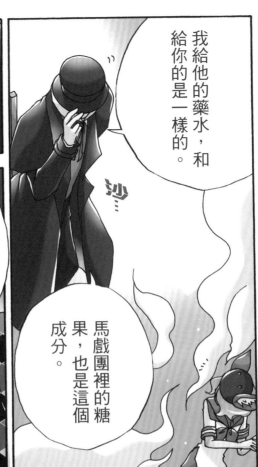

我給他的藥水，和給你的是一樣的。

馬戲團裡的糖果，也是這個成分。

你等著看不是更有趣嗎？

皮諾丘，有些事情，是沒有第二次機會的。

咳咳！

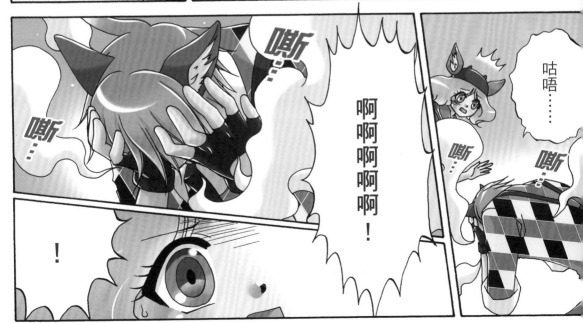

嘶……

嘶……

啊啊啊啊啊！

咕唔……

嘶……

嘶……

！

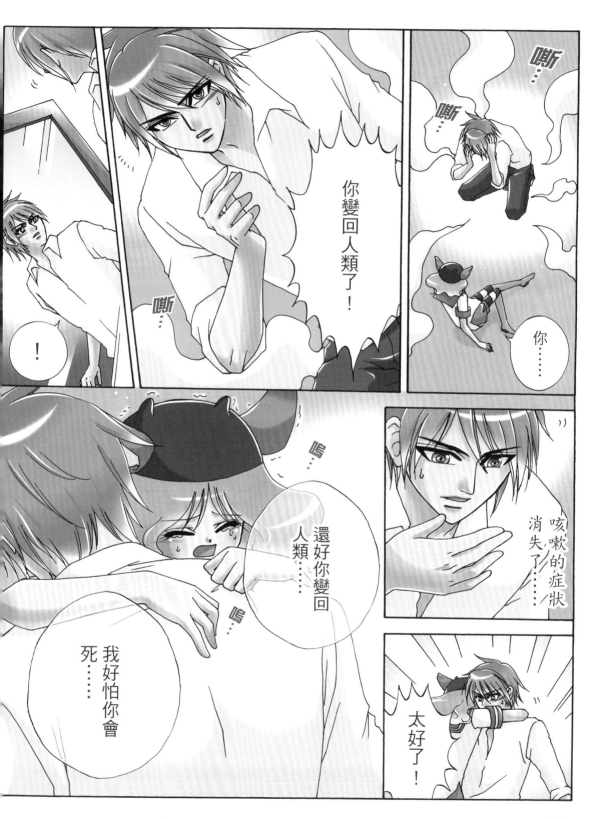

126

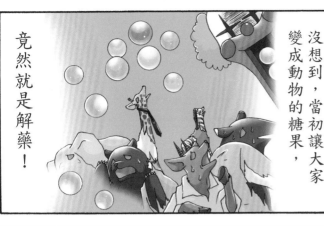

沒想到，當初讓大家變成動物的糖果，竟然就是解藥！

嗚……

嗯……

與當初不同的是，再次吃下糖果的時候……味道卻是其苦無比。

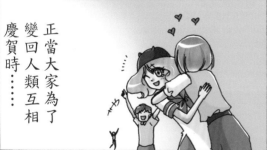

正當大家為了變回人類互相慶賀時……

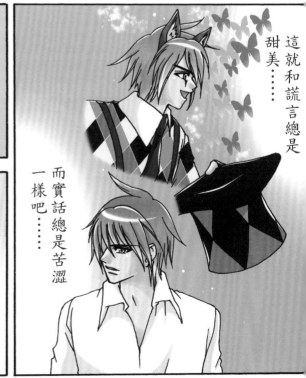

這就和謊言總是甜美……而實話總是苦澀一樣吧……

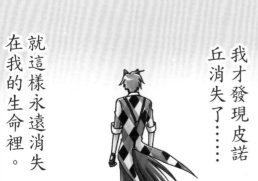

我才發現皮諾丘消失了……就這樣永遠消失在我的生命裡。




127

糖果與毒藥

巧克力、蛋糕、珍珠奶茶……很多含糖的食物或飲品，大家都愛，但是，你知道嗎？世界上用得最廣泛的「合法毒藥」，莫過於糖！吃糖也是會上癮的！

我們吃下甜滋滋的食物後，大腦中的多巴胺神經元在受到刺激下，會釋放出一種鴉片類化學物質，刺激神經末端，讓人感到高興、振奮，導致我們越吃越想吃，停不下來，最後形成「糖上癮」。

原因在於，糖在大腦內成癮的途徑，跟酒、毒品等等相似。曾有科學家實驗：連續幾天拿含糖量很高的飲料餵老鼠，之後如果不再餵食，那些老鼠會顯得煩躁不安，不斷的磨牙，有如上癮一般。要是再次拿含糖飲料給牠們，老鼠則會平靜下來，並且食用的比原本還要多！

之前，世界衛生組織在調查了二十三個國家人口的死亡原因後，有個驚人的發現：糖於對人體的傷害比吸菸還要嚴重！如果長時間吃含糖量極高的食物，人的壽命會明顯的減短！

因此，為了自身的健康著想，最好不要食用過多的糖。有營養學家就建議，成人每天不要攝取超過四十公克的糖。

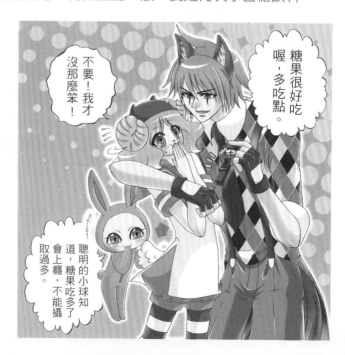

不要！我才沒那麼笨！

喔，糖果很好吃，多吃點。

糖果很好吃

聰明的小球知道，糖果吃多了會上癮，不能攝取過多。

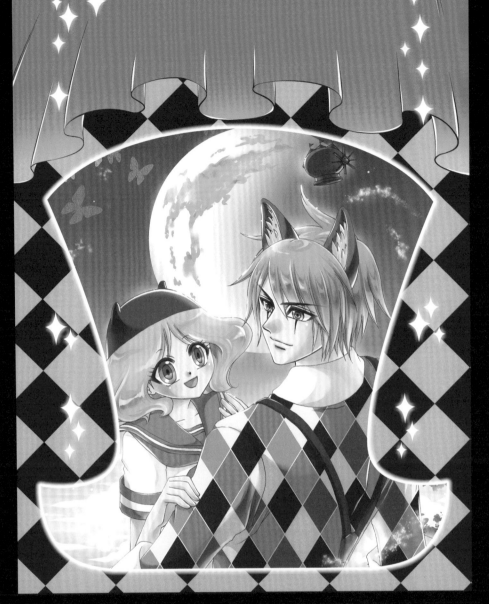

Chapter 8

團長的來信

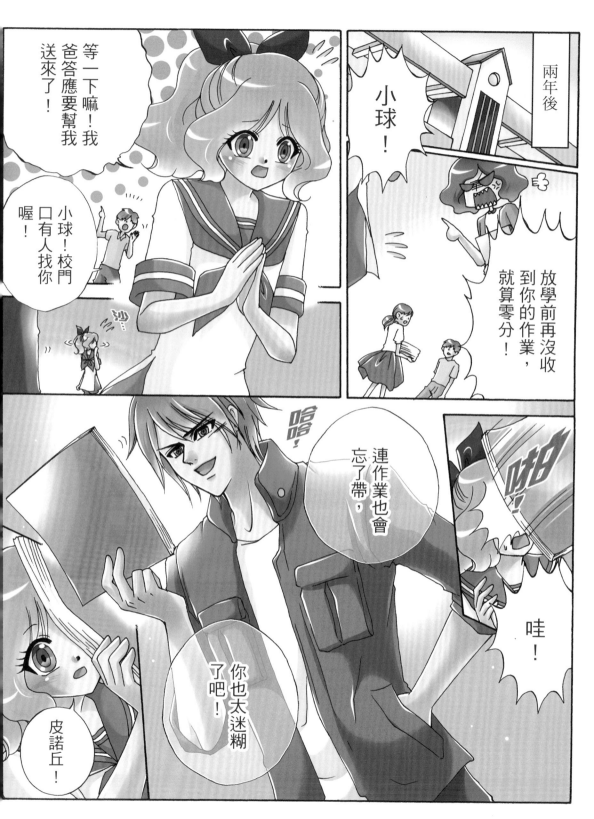

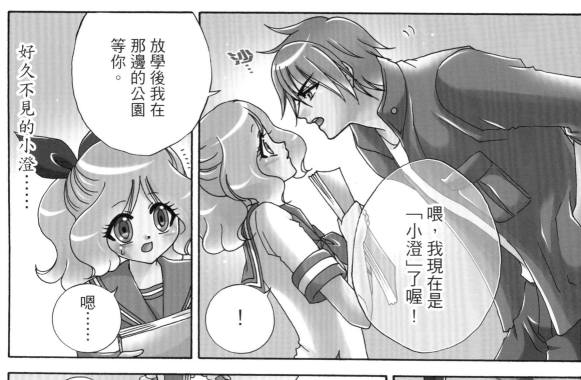

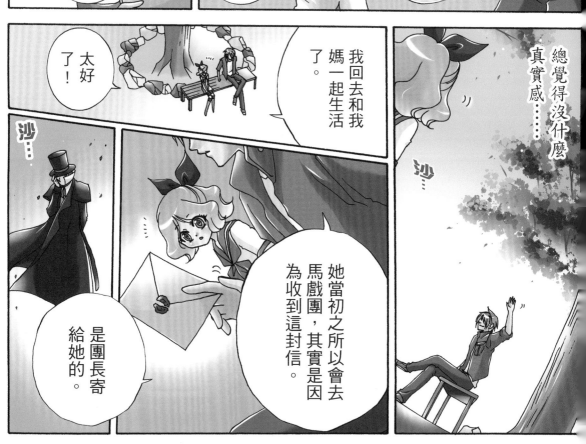

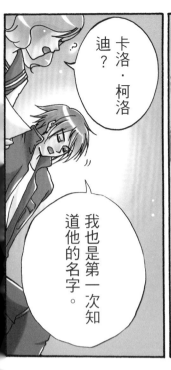

卡洛‧柯洛迪？

我也是第一次知道他的名字。

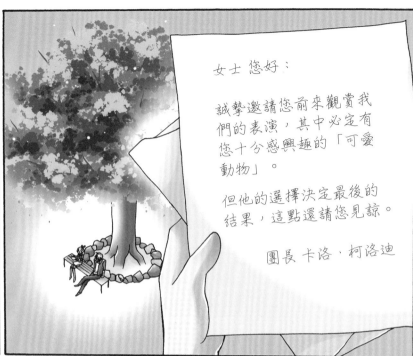

女士 您好：

誠摯邀請您前來觀賞我們的表演，其中必定有您十分感興趣的「可愛動物」。

但他的選擇決定最後的結果，這點還請您見諒。

團長卡洛‧柯洛迪

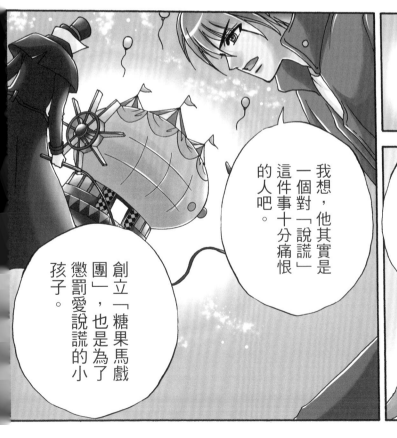

我想，他其實是一個對「說謊」這件事十分痛恨的人吧。

創立「糖果馬戲團」，也是為了懲罰愛說謊的小孩子。

不過，我查了一下……

《木偶奇遇記》的作者也叫「卡洛‧柯洛迪」。

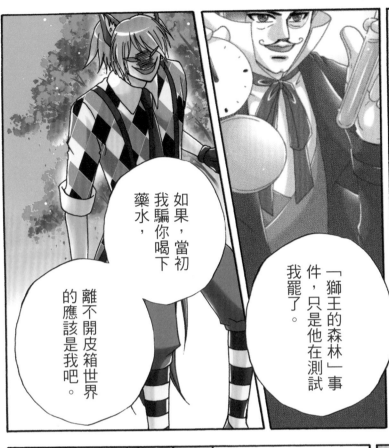

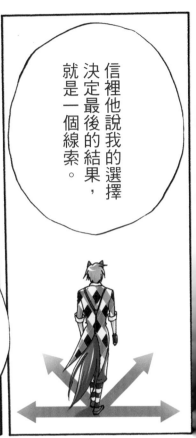

信裡他說我的選擇決定最後的結果，就是一個線索。

「獅王的森林」事件，只是他在測試我罷了。

如果，當初我騙你喝下藥水，離不開皮箱世界的應該是我吧。

應該是指再因說謊變成動物的話，就沒有解藥了吧。

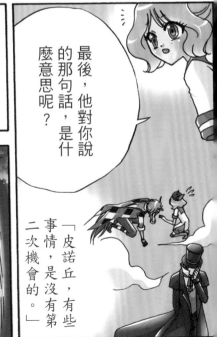

最後，他對你說的那句話，是什麼意思呢？

「皮諾丘，有些事情，是沒有第二次機會的。」

「團長的家」和「糖果馬戲團」都一夕消失……

團長下次會以什麼樣的面貌出現呢……

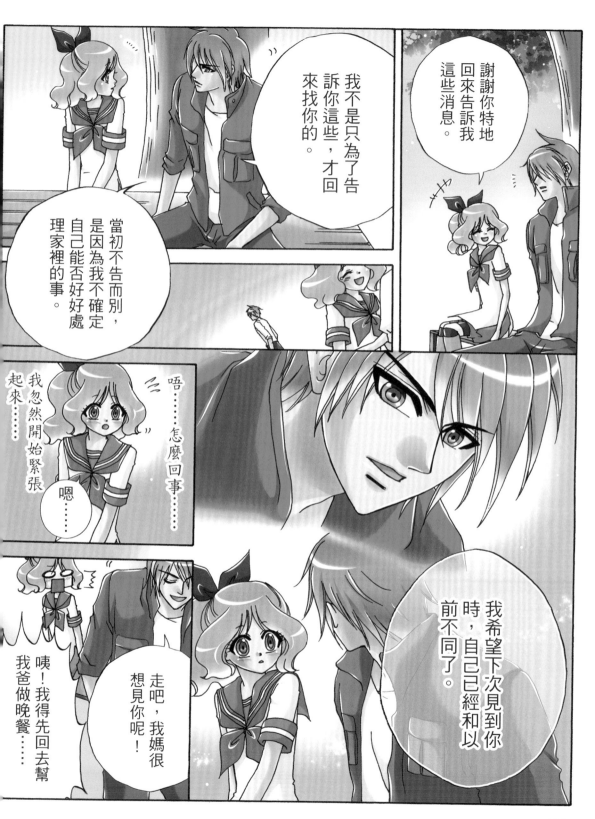

謝謝你特地回來告訴我這些消息。

我不是只為了告訴你這些，才回來找你的。

當初不告而別，是因為我不確定自己能否好好處理家裡的事。

唔……怎麼回事……我忽然開始緊張起來……

嗯……

我希望下次見到你時，自己已經和以前不同了。

走吧，我媽很想見你呢！

咦！我得先回去幫我爸做晚餐……

134

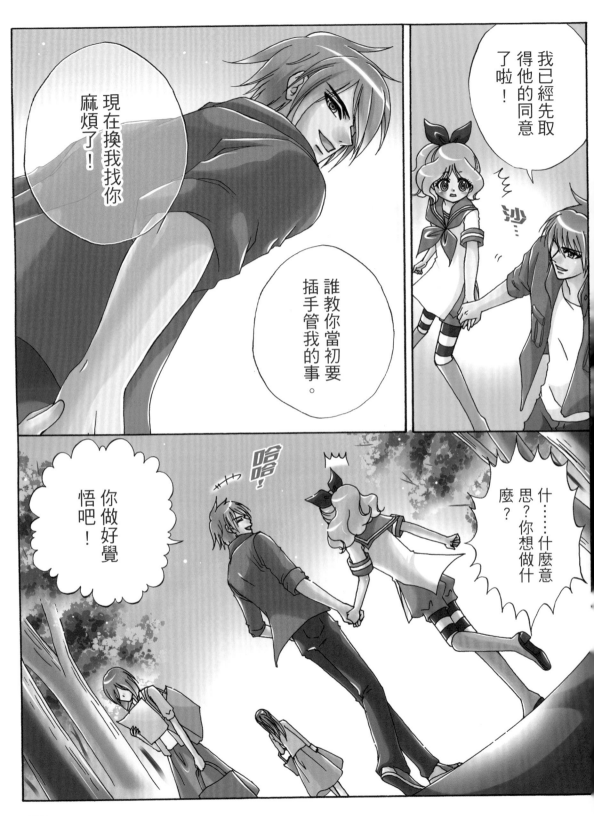

還好忍住了

小球與小澄的日常

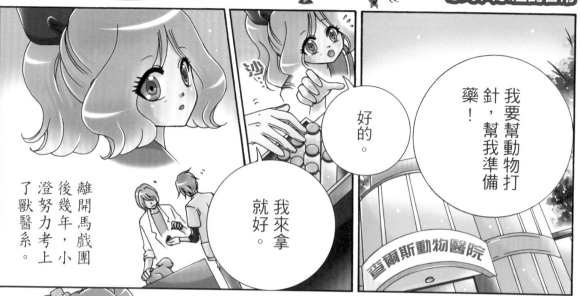

我要幫動物打針，幫我準備藥！

好的。

我來拿就好。

離開馬戲團後幾年，小澄努力考上了獸醫系。

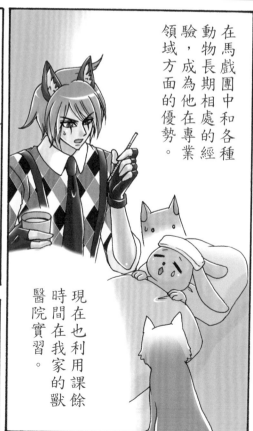

在馬戲團中和各種動物長期相處的經驗，成為他在專業領域方面的優勢。

現在也利用課餘時間在我家的獸醫院實習。

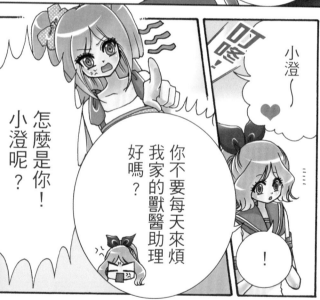

小澄～♥

你不要每天來煩我家的獸醫助理好嗎？

怎麼是你！小澄呢？

什麼事這麼吵……

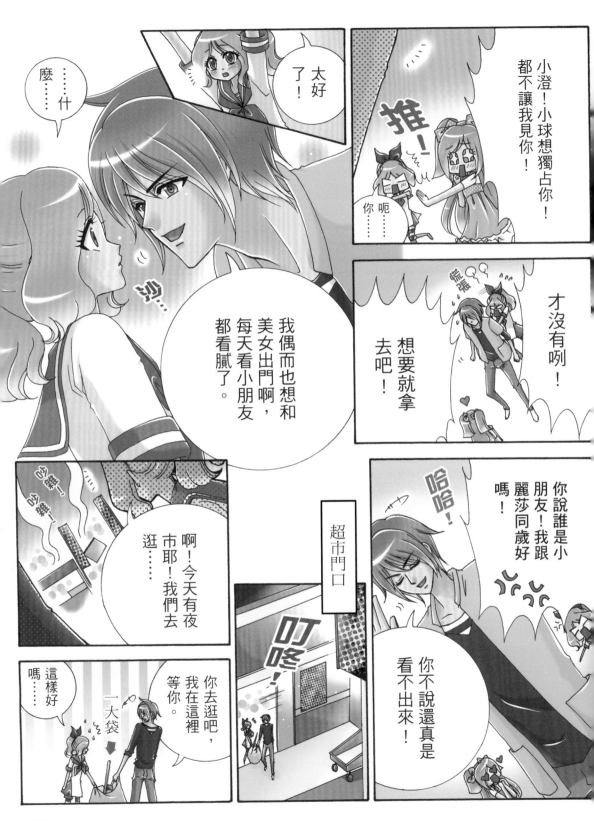

啊……！

啊……

我睡著了……

十五分鐘後

他果然很疲憊呢……

！

好近啊……

唔……

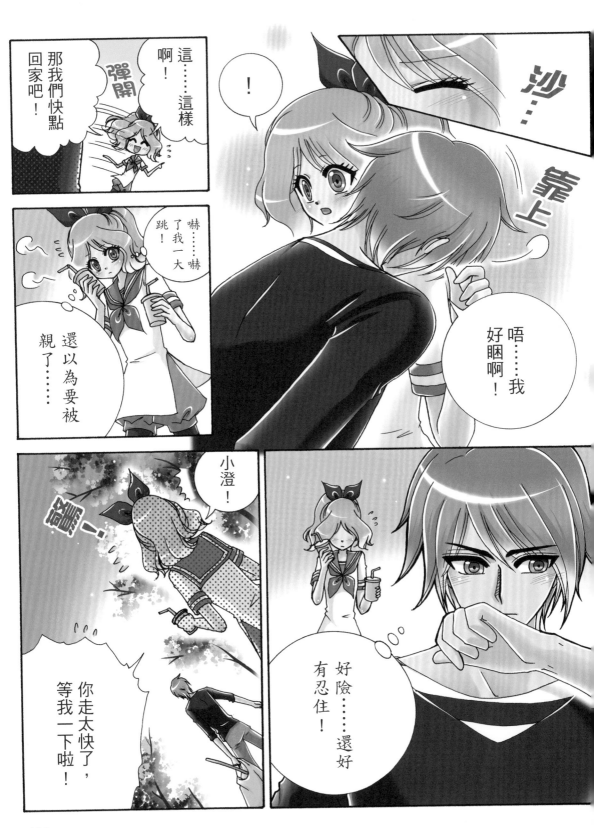

國家圖書館出版品預行編目資料

糖果馬戲團 / 林芳宇著. -- 初版. -- 新北市：
悅樂文化館: 悅智文化發行, 2018.08
144面；17×23公分. -- (奇幻冒險漫畫；1)
ISBN 978-986-96675-0-0 (平裝)

奇幻冒險漫畫 1

糖果馬戲團

作　　　者／林芳宇

總　編　輯／徐昱
主　　　編／黃谷光
編　　　輯／雨霓
封 面 設 計／季曉彤
執 行 美 編／洸譜創意設計股份有限公司

出　版　者／悅樂文化館
發　行　者／悅智文化事業有限公司
地　　　址／新北市板橋區板新路206號3樓
電　　　話／02-8952-4078
傳　　　真／02-8952-4084
電 子 郵 件／insightndelight@gmail.com
粉 絲 專 頁／www.facebook.com/insightndelight

戶　　　名／悅智文化事業有限公司
郵政劃撥帳號／19452608

2018年8月初版一刷　定價280元